圖解

嶺南戲曲與音樂

傅華⊙主編　　王桂科⊙副主編　　黃勇⊙著

香港中和出版有限公司
www.hkopenpage.com

推　薦　序

在兩廣、湖南、江西之間，有五大山嶺東西橫亙其中；山嶺南北兩地自然分隔成兩大地塊，並在悠長的歷史過程中塑造出同中有異的文明，共同形成了源遠流長的中華文化。考古發現説明，嶺南古文明根在大陸，是中原文化的延伸。進入歷史時期之後，嶺南的獨特地理條件逐步描繪出這地塊的人文及社會格局，最終形成與中國北方文明有別的嶺南文化。

嶺南位處亞熱帶，氣候宜居；平原廣闊，物產豐沛；海岸線東西綿延，盡收漁鹽之利。此地匯聚三江，交會成中國三大水系之一的珠江；支流繁茂，育人潤物。珠江南接大海，面向四方，是中國古代中外海上交通的樞紐。珠江三角洲廣納海外文明，培養出嶺南兼收並蓄、開放包容的地域性格。

公元前 214 年，秦始皇平定南越，設置南海、桂林、象郡三郡，自此嶺南地域納入中國大一統王朝的版圖。中國歷史上，北方地區不時遭受外族入侵，難免顛沛流離之苦；嶺南則長年安定富足，吸引大量中原氏族移居至此開基立業；形成廣府、客家、潮汕、雷州四大嶺南民系；並發展出獨特的語言、藝術、音樂、飲食、民俗等文化。

隨着文明演進，航海技術逐步拉近海國之間的距離。嶺南重鎮廣州位處珠江下游寶地，兼得江海之利，自漢代以來一直是中國對外通商的第一口岸，地位至清代而極盛。廣州匯通天下，以商業利益薈萃環球文化；嶺南在西方文明的長期滋養下，成為中國別樹一幟的文化板塊。在中國近代化的進程中，嶺南率先在政治、經濟、科技、教育、宗教、藝術等方面汲取西方文明的精華，成為中國最擅於與西方對話的文化地塊。

歷史證明，嶺南的地理條件確實有其獨特的優勢，因此造就了廣州的千年繁華和澳門跨世紀的中西情緣，香港和深圳在過去百年先後崛起成為全球矚目的世界級都會。在多元多變的文化影響下，嶺南地域的生活面貌也不斷展現豐富的色彩；在中國改革開放的宏大格局之中，今日的嶺南地域已經從點伸延至線和面，在嶺南文化的根基上將珠江三角洲的城市建設成粵港澳大灣區。這個充滿活力的世界級城市群是國家發展藍圖的一項重大戰略部署，也是嶺南千年文化在充滿機遇的二十一世紀的一次歷史性蛻變。

　　在古今新舊的激盪之中，嶺南文化吸引了更多的目光和關注；有見及此，香港中和出版有限公司推出「圖解嶺南文化」系列，以繪圖配合文字和照片，深入淺出，通過專家學者的專業導賞，以文物解說嶺南歷史上的建築、民俗、書畫、戲曲、音樂等文化主題，引動今天的讀者尤其年輕一代，透過這場尋根之旅，去尋覓那份時空交錯的歷史感，並細心聆聽這些文化精華背後觸動人心的嶺南故事，更好地理解當下、擁抱未來。

嶺南大學協理副校長（學術及對外關係）、歷史系教授
劉智鵬
2021 年 3 月

前　言

　　嶺南的戲曲與音樂門類眾多，精彩紛呈，其中的粵劇和廣東音樂，與嶺南畫派並譽為「嶺南三大藝術瑰寶」。廣東音樂在民國時期曾一度被稱為「國樂」，粵劇在 2009 年 9 月被列入聯合國教科文組織的《人類非物質文化遺產代表作名錄》中，這是中國「申遺」成功的第二個中國劇種。

　　從先秦時期模仿宮廷的戲舞，到祭神活動的儺舞百戲；從古雅輕婉的潮樂，到雅馴高朗的漢劇；從高台大班的雷劇，到粵調的民間說唱曲藝；從粵方言演唱的傳統戲曲，到廣為傳唱的粵語流行音樂⋯⋯嶺南戲曲和音樂在數千年的歷史中不斷演變，這與廣東的對外貿易有着深刻的聯繫，體現了嶺南文化的開放性、創新性和民族性，一度引領中國藝術的潮流。

　　在編寫這本書的時候，我想起了自己的少年時光。那時的音樂教育很匱乏，我萬分感謝音樂老師選我參加學校合唱團，從而開始了人生的音樂啟蒙。長大以後才知道樂感和美感是需要從小訓練和熏陶的，希望讀者朋友們都可以接受系統的戲曲、音樂教育。

　　嶺南戲曲與音樂經歷數千年的發展才呈現出如今的模樣。我無法在這個讀本中一一細數，希望拋磚引玉，令讀者朋友對中華民族的傳統戲曲、音樂及其在嶺南的發展演變過程更感興趣，從而更加熱愛這片土地和感恩那些曾經為之奉獻的人們。最後，再次誠摯地表達我的謝意，本書不足之處，敬請賜教！

<div align="right">

黃勇

2020 年 1 月

</div>

目　錄

先秦時期的
戲、舞、樂

　　嶺南戲曲可以追溯到嶺南原始部落的歌舞，它直接來源於嶺南先民的巫術、祭祀、戰爭、生產和生活。嶺南地區從商朝開始出現許多小方國，受到中原文化的影響，其統治者開始模仿宮廷中的戲、舞、樂。

原始歌舞是部落的狂歡

　　嶺南地區早期的歌舞來源於當地部落的祭祀舞蹈。從西漢南越文王墓出土的一隻銅提桶上，我們就可以看出原始部落的舞蹈是怎樣的。

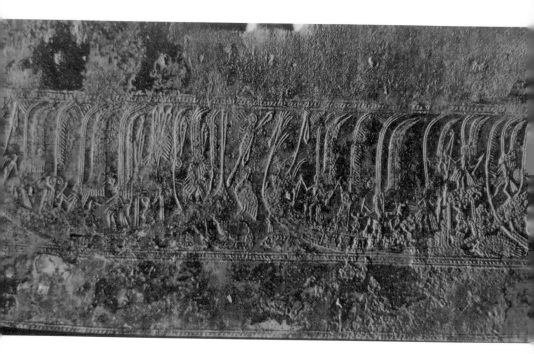

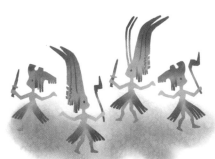

銅提桶上的「羽人船圖像」紋飾

從銅提桶的腹部紋飾可以看出這是一幅「羽人船圖像」：

四艘首尾相連的船組成一支船隊，首尾各豎兩根祭祀用的羽旌，船上有三根檣桅和瞭望台。每艘船上有五名穿戴羽冠羽裙、手執兵器的武士，其中一人立於船頭，右手持弓，左手執箭。

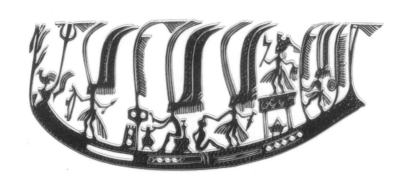

　　第二艘船的瞭望台上的羽人頭戴矮冠，左手持靴形鉞，右手拿着首級，應該是主持祭祀的首領。船首有三個人物，第一人右手持弓，左手執箭；第二人坐在鼓形座上，一手拿着短棒做出敲擊的動作，一手扶着一個物件；第三人左手抓住一個裸體長髮的俘虜，右手持短劍。

　　提桶紋飾上的這些「羽人」實際上是南越先民。這幅圖描繪了一個嶺南原始部落，為了祭祀河神或因水戰而殺俘的場景，參加祭祀儀式的武士們盡情地舞蹈，精神亢奮。畫面表明，嶺南在西漢之前其實已經有粗具歌舞的雛形。

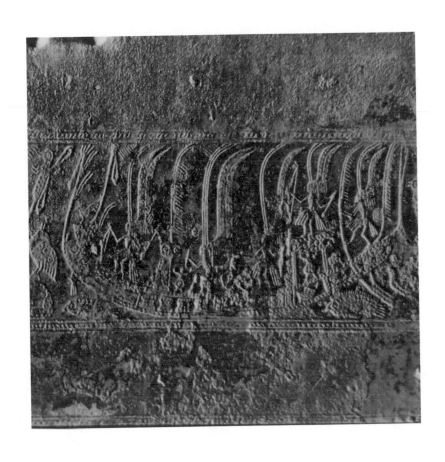

武舞、羽舞和建鼓舞

從銅提桶的紋飾上來看，嶺南的原始舞蹈可分為武舞、羽舞和建鼓舞。

武舞，是在郊廟朝饗的祭祀儀式上跳的舞蹈，舞者手裡拿着武器來炫耀武力。銅提桶紋飾上的武士都手執兵器，並且手舞足蹈。這足以證明嶺南先民在祭祀儀式上會跳武舞來慶祝。

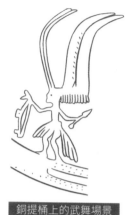

銅提桶上的武舞場景

銅提桶的殺俘及羽舞場景

嶺南的羽舞與中原稍有不同，畫面中的武士穿戴羽冠和羽裙，圍繞着俘虜跳舞是為了展示自己的勇武，更像是為了慶賀戰爭獲勝。

建鼓舞，其實就是祭祀儀式上邊擊鼓邊跳的舞蹈。嶺南河涌密佈，祭祀活動的場地便從陸地轉移到船上，武士們會在船上跳起建鼓舞。圖中描繪出羽人坐在銅鼓上做擊打物器的動作，可見建鼓舞早期在嶺南地區也廣泛流行。

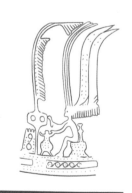

銅提桶上的羽人坐銅鼓像

石峽遺物上起舞的女子

在韶關曲江石峽遺址出土的一塊陶罐殘片上發現，它上面有五個原始人類手拉手翩翩起舞的生動場面，其中一名女子頭束長髮，一邊跳舞一邊歌唱。這說明新石器時代末期，嶺南先民就已經跳起了反映日常生產、勞作的原始舞蹈。當時的人們為配合舞蹈還會拍腿頓足、呼號喊叫，形成了配合原始舞蹈的音樂。

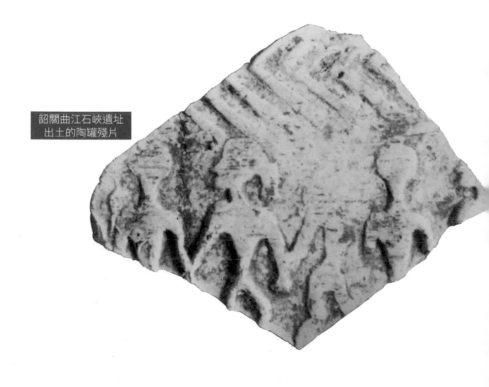

韶關曲江石峽遺址出土的陶罐殘片

「鐘鳴鼎食」的貴族生活

　　嶺南地區從商朝開始出現許多小方國。當時惠州博羅一帶有「縛婁國」，在雷州半島及海南島有「儋耳國」和「雕題國」等小方國。

　　儘管這些小方國遠遠不及中原的超級大國，但生活在這裡的「國主」仍然模仿和追求中原「鐘鳴鼎食」的貴族生活。受中原文化的影響，他們也開始模仿中原宮廷的戲、舞、樂。

博羅縣公莊鎮陂頭神村出土的春秋時期銅編鐘

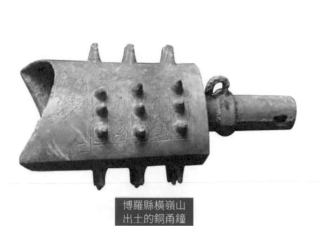

博羅縣橫嶺山
出土的銅甬鐘

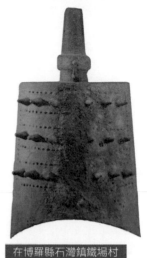

在博羅縣石灣鎮鐵場村
出土的戰國銅甬鐘

　　20 世紀七八十年代，在博羅縣、羅定、
清遠、肇慶等地陸續出土了春秋戰國時期的
甬鐘、鉦、錞于、鐸等用於宮廷舞樂的樂
器。這些出現在嶺南大地上的樂器，彷彿告
訴我們在那個遙遠的年代，小方國內已經出
現了宮廷宴會以及與之相應的戲、舞、樂。

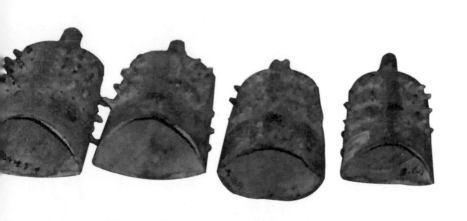

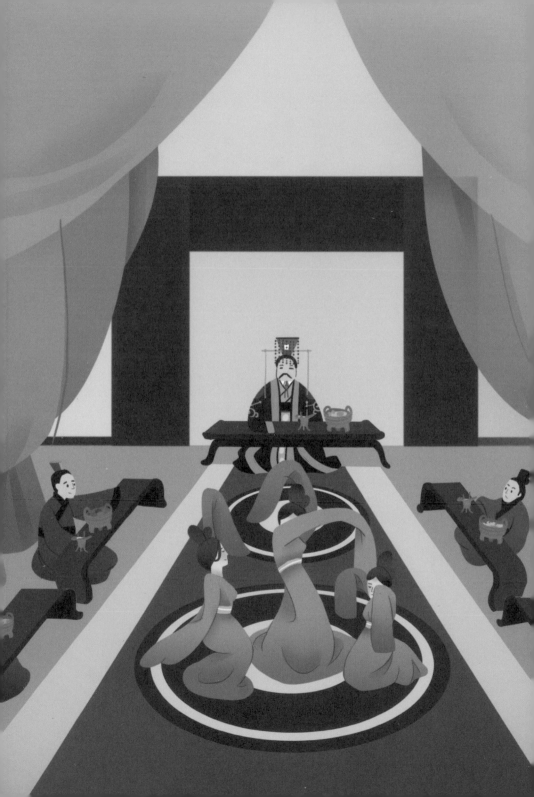

華音宮的南越舞者

公元前 204 年冬天，趙佗建立了南越國。他在宮署的西南面建起了一座華音宮。在這座宮殿裡，會舉行一些樂舞表演以款待中原的來使。由於受到南越當地的一些舞蹈的影響和滲透，華音宮裡除了會表演一些中原樂舞之外，還會表演一些來自民間的「越式舞」。

華音宮中起舞的舞者

「華音」二字，可以理解為「華夏之音」。也許趙佗遠離故土，太想聽到中原的華夏之音了。所以，趙佗就將這座宮殿命名為「華音」。漢代的宮殿，考古中還未發現有取名「華音」的，所以它應該算是南越國的「創新」之舉。

南越王宮署遺址出土的
帶「華音宮」戳印的陶器殘片

西漢南越文王墓出土了一枚圓雕玉舞人。舞者梳着螺髻，身穿長袖衣，衣裙上刻有捲雲紋，左手上揚至腦後，長袖下垂，右手向側後方甩袖，頭微左偏，嘴巴微微張開，像是在唱歌。

南越文王墓出土的圓雕玉舞人

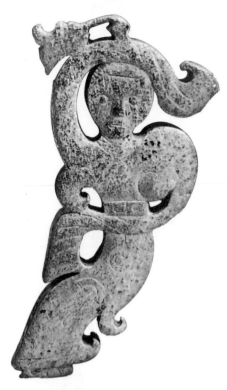

此外南越文王墓中還出土了另外五枚玉舞人，其中一枚玉舞人表演的舞蹈和漢代的「沐猴舞」十分相似。

東側室出土的三枚玉舞人應該是根據第二代南越王趙眜最寵愛的女子形象來雕刻的，而西耳室出土的兩枚玉舞人則有可能是宮中舞女的形象。

考古人員在西漢南越王宮署遺址發現了兩塊刻有「官伎」字樣的瓦片殘件。古代稱以歌舞為業的女子為「伎」，這兩塊「官伎」瓦片殘件便證明南越王宮中確有專門為宮廷歌舞演出的女子。

西漢南越文王墓東側室
出土的一枚玉舞人

西漢南越王宮署遺址出土的「官伎」字樣瓦片殘件

舞者會跳甚麼舞蹈？

　　這些曾經在華音宮為南越王舞蹈的女子跳的多半是「鐸舞」和「拂舞」等。鐸舞是拿着鐸起舞，舞者會根據宴會主題不同而選擇不同的鐸：文事就持木鐸跳舞，武事則持金鐸跳舞。從存放在南越王博物館的「王」字銘銅鐸推測，舞者會在宮廷宴會上進行鐸舞表演。

　　除了中原的漢式舞蹈，民間的「越式舞」在南越國的影響也很大，所以宮廷舞蹈中也會表演「越式舞」。

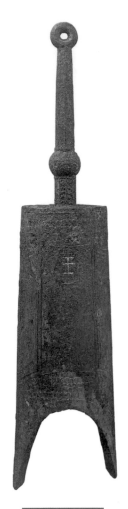

「王」字銘銅鐸

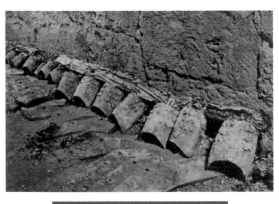

南越文王墓東耳室銅紐鐘出土現場

為舞人伴奏的樂器

　　南越文王墓出土的樂器按照材質可以分為金、石、陶、絲四類。

　　樂器中除了一套鈕鐘和一套甬鐘外，還有一套句鑃。這套銅甬鐘一共五件，每件甬鐘都有正鼓音和側鼓音，七個音階都齊全，是南越國自行鑄造的。句鑃則是倒插在座架上，用木棍敲擊演奏。這組句鑃器身上刻有「文帝九年樂府工造」篆文，說明這是公元前 129 年南越國管理音樂的官署「樂府」中的工匠在番禺（今廣州）鑄造的。

南越文王墓出土的石編磬

銅鈕鐘的正確懸掛方式

15

墓裡還出土陶響魚九件，陶響盒七件，這兩種腹部中空的樂器內裝有砂礫，在舞蹈的時候用來打節拍，類似今天的「沙錘」，紋飾上具有南方特色的幾何印紋。此外，陪伴南越文王趙眜的還有兩套石編磬，其中一套有八件，另外一套有十件。

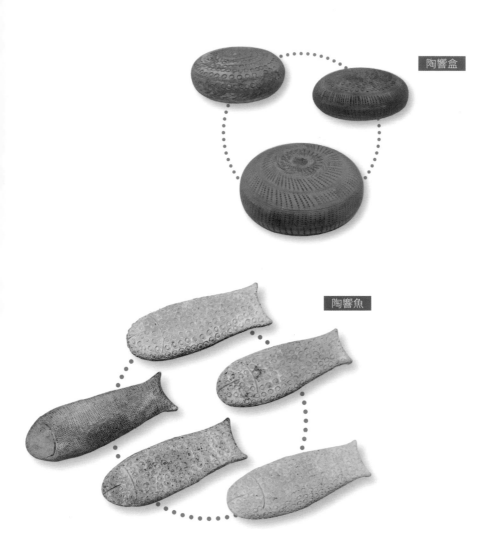

陶響盒

陶響魚

瑟枘是繫弦的配件，南越文王墓出土的瑟枘呈博山狀，鎏金

趙眜似乎很喜歡絲弦樂器，東耳室的陪葬品裡有七弦琴一張、十弦琴三張和五弦琴六張；西耳室也有五弦琴、六弦琴各一張，從出土的瑟枘的製作工藝來看，南越國琴和瑟的製作已經十分精美。

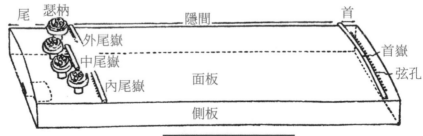

瑟的各個部分位置示意圖

來自遠古的雷儺戲

　　雷州半島自古便多雷電。雷電是先民們十分懼怕又無法抵抗的一種神秘力量，所以他們崇拜雷神。他們認為雷鳴和電閃是雷神發出的號令，漁獵農耕等一切活動都要遵從雷神的旨意。因此，他們會進行對雷神的祭拜活動，雷州一些儺舞和百戲正是從祭雷活動中演變而來。

> 天細細，尖尾螺，跤上銀樹摘銀茶；
> 銀茶生將生累累，咱家人家都煲粹。

　　這首雷州古代民謠彷彿讓我們回到遠古的現場，和雷州先民們一起目睹雷神的巨大威力。「細細」在雷州方言為閃閃之意；「尖尾螺」是形容如螺紋狀的巨型雲雷閃電。原始先民為了祭拜雷神，會舉行一些祭拜雷神（以下簡稱「祭雷」）的儀式，雷州一些民謠、儺舞和儺戲就是從這些祭雷的儀式中演繹出來的。

到了明末清初，這種以鼓為伴奏的樂舞演變成了「雷州換鼓」，成了祭雷習俗中主要的祭祀儀式。換鼓這一天，官民們會齊集雷祖祠前，為雷神新供一百多面大鼓，鼓手會敲擊這一百多面大鼓，以銅鑼和銅鈸伴奏，進行大演奏。在擊樂聲中，巫師和道士會跳起各種奇異的舞蹈，或念念有詞，或引吭高歌；還有善男信女組成的祈禱儀仗隊載歌載舞，酬謝天雷。

　　明末清初的詩人屈大均就記錄了雷州人民每年有「二月開雷」「六月酬雷」「八月封雷」三次雷神祭祀活動。

出自祭雷儀式的雷儺舞

嶺南地區最具代表性的樂舞就是從祭雷儀式而來，並延續至今的雷儺舞。

每年正月十三日（也有選擇正月二十八日或農曆二月初十），人們會跳雷儺舞祭祀雷神。雷儺舞的「主角」是雷公與五雷公將，演出時人們抬着雷公的神像，戴着雷公與五雷公將的儺面具，穿着五色衣服。雷公的神像左手拿鑿，右手舉斧，像是指揮扮演雷公和五雷公將的舞者到各家各戶「驅鬼遣災」。周圍的人們一邊唱歌呼叫一邊手舞足蹈，祈禱雷神賜予風調雨順，庇佑百姓平安。

直到今天，雷州半島的松竹、南興、白沙、附城、沈塘、太平、舊縣等地仍然保存祭祀雷神的儺舞習俗，其中雷州市松竹鎮山尾村的雷儺舞還遺存一首祝贊雷神的歌謠：

> 五方五雷英雄將，奮威武揚懲邪蹤；
> 不許徇私受賄賂，驅遣災邪一掃完。

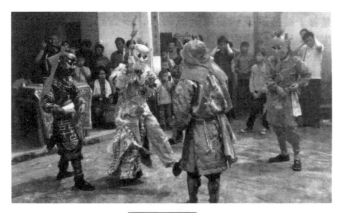

雷儺舞表演

驅邪逐疫的雷儺舞

　　雷州半島地域遼闊，雷儺舞因為各地的習俗不同又演變出多種名稱和形式，主要有「舞戶」「考兵」「走清將」「打將」等，其「主角」都是雷公與五雷公將。

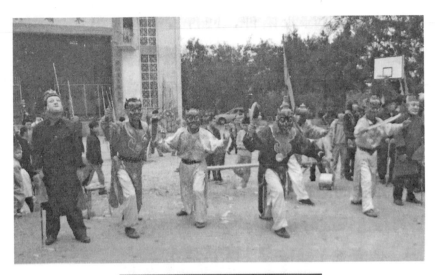

湛江麻章區湖光鎮東嶺村的「考兵」儺舞

　　「舞戶」是指所有舞者到各家各戶驅邪逐疫；「走清將」是指儺舞當中的「主角」五雷公將，到各家各戶清除邪惡；「打將」是表演儺舞時，圍觀群眾在旁邊吆喝助威，驅逐邪惡；「考兵」是指表演儺舞前由道士按法令操練雷將，「考兵」又分為兩種，一種是以英雄神將為主的「考兵」儺舞，一種則是以五雷公將為「主角」的「考兵」儺舞。

　　雷儺舞的表演主要是為了祛除邪祟，利用雷公和天將的「身份」將災禍邪惡從家裡驅逐出去，保佑一方百姓的平安。

「新移民」與本土的結合——儺百戲

從東漢開始，儺戲與百戲融合成了「儺百戲」。「舞二真」就是中原民俗文化南移的典型。「二真」相傳為中原的神將「地祇承天車元帥」和「地祇副司麥元帥」。一千多年來，吳川「舞二真」嚴格按照祖傳的七十二句口訣和套路進行表演。值得一提的是，有一套面具、服裝、刀、鈸等道具是從明代洪武八年（1375）流傳至今。

吳川博鋪鎮的「舞六將」是雷神儺舞和英雄儺舞的融合。傳說北帝部下有六大元帥：趙公明、馬華光、關雲長、張節、辛環和鄧忠。演出時人們用神轎抬着北帝的神像，在儀仗隊和六位扮演北帝部下元帥的舞者的簇擁下遊神，每到一處都必須演「舞六將」來辟邪驅災，保佑人壽年豐、國泰民安。

「跳花棚」又稱跳棚舞，是一種表演時戴着面具的儺舞。「跳花棚」起源於福州，在明末傳播到化州，與當地的儺戲結合在一起。如今的「跳花棚」已和民間信仰活動沒有聯繫，體現的都是它的舞蹈藝術形態，表演也更加舞台化，人們都將它當作一種舞蹈藝術來看待。

廣府地區的人們認為「冬大過年」，而化州人的習俗則是「跳棚大過冬」。「跳花棚」表演分為接神、安座、開棚門、小孩兒、道叔、秀才、後生唱歌、依前、陳九、鋤田、釣魚等十八科（場）進行，內容都是反映祈求平安、驅邪鎮惡、迎祥納福等美好願望的。

無論是甚麼形式的儺戲表演，都具有高亢雄壯的特點，容易引發群眾的共鳴。同時，為了讓大家聽得明白，唱詞大多質樸純真，好聽易懂。這些鮮明的藝術特點也是儺百戲能夠深受百姓喜愛，植根於這片土地的重要原因。

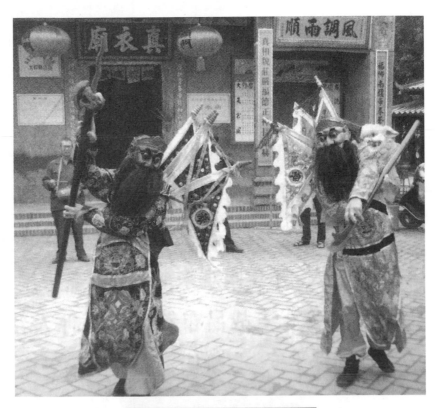

吳川市黃坡鎮大岸村的「舞二真」表演

散樂和百戲
在嶺南的傳播

百戲是古代漢族民間表演藝術的泛稱,漢代已有裝扮成動物的「魚龍曼延」和有簡單故事情節的「東海黃公」等。公元前 112 年,漢武帝滅了南越國後,中原政權對嶺南地區的統治逐漸加強,尤其是經過幾次大的移民潮之後,中原地區的散樂和百戲在嶺南紮下根來,對嶺南戲曲、音樂產生了深遠影響。

搬演散樂百戲

到了隋唐時期，廣州等地已是「弦歌相聞」的景象，並且出現了百戲演出，而且百戲的歌舞已具有較強的故事性，從歌舞表演向戲曲化邁進了一步。

當時的南海太守有家庭戲班，經常在宴會上演出散樂供客人欣賞；每年的中元節（農曆七月十五）番禺城（今廣州）民間都會在開元寺演出百戲，官吏和百姓會一起觀看；廣州城北的樓船將軍廟在每年的神會都通宵達旦表演「作魚龍」──這也是百戲的一種。

唐朝開元二年（714），官府創辦了一個音樂機關，專管民間音樂、歌舞和百戲。當時機關裡一個叫做李仙鶴的人因表演參軍戲而被授為「韶州同正參軍」，搖身一變，從戲台上的演員變成了官員。

唐朝文人張讀的《宣室志》裡有一篇關於嶺南地區的傳說：

一個姓楊的道士曾遊歷嶺南，在一次宴會上得罪了南海太守。後來太守再次宴請賓客的時候就沒有邀請這位楊道士了。有幾個跟楊道士一樣沒有收到邀請的客人就讓楊道士施展奇術，戲耍太守，將太守宴會上的歌伎「請」到這邊來。

雖然這個傳說帶有神異色彩，但是從故事中可以窺見，唐代廣東的上層社會在社交、宴飲或重大節慶時，會邀請一些歌伎和藝人到場演出散樂、百戲。

1955 年廣州市先烈路出土的
東漢彩繪陶舞俑

「瑤林畔千燈接晝，
寶山前百戲聯宵」

　　五代十國時期，統治嶺南地區的是劉龑（yǎn）建立的南漢政權。

　　南漢高祖劉龑以及後來的君王都是殘暴淫奢的昏君，他們沉迷於散樂和百戲相伴的遊樂之中。其中一名君主劉鋹（chǎng）每年到了荔枝成熟的時節，他會帶着隨從和妃子們到昌華苑（在今荔灣區內）擺「紅雲宴」，宴會上少不了會讓歌伎和藝人們進行百戲表演。

　　南漢時期，搬演散樂和百戲很流行，宮中豢養的宦官和女子有兩萬多人，置東西兩個教場，奏樂的伶人有一千多人，組成一個龐大的樂

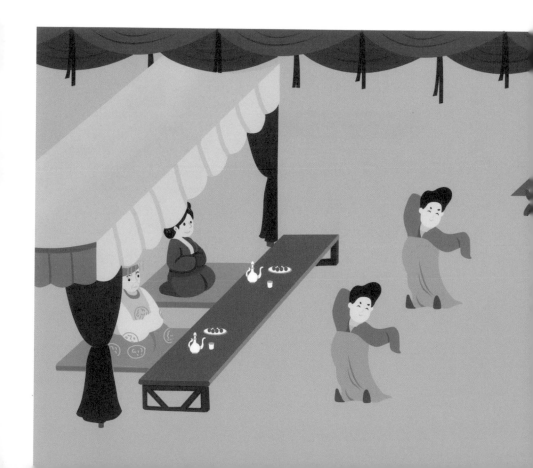

隊，皇帝特許他們晝夜都可出入宮苑，演出時「瑤林畔千燈接晝，寶山前百戲聯宵」。可見，當時表演散樂和百戲的場面十分盛大。

　　當時有位嶺南的文人名叫趙搏，作有一首《琴歌》，裡面說「清聲不與眾樂雜，所以屈受塵埃欺」以及「俗耳樂聞人打鼓」之句，說明當時嶺南地區的音樂有奏琴、打鼓、清聲等品種和形式。可見，當時表演散樂和百戲的場面十分盛大。

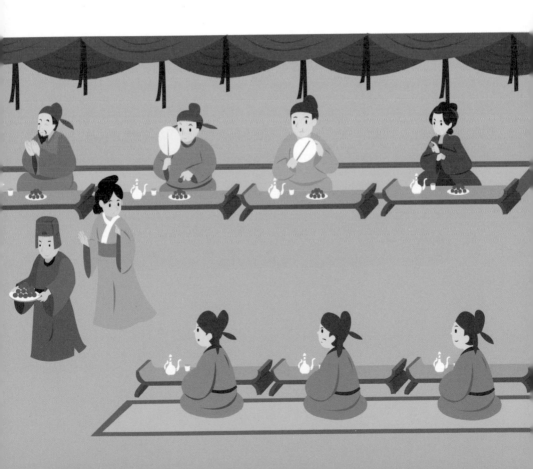

中原與嶺南的相互融合

開寶四年（971），宋太祖趙匡胤在廣州設立市舶司管理對外貿易。經濟的日趨繁榮吸引了不少中原人南遷，這些新移民中有一些擅長散樂和百戲的藝人，他們被稱為「路歧人」，也就是流落江湖的散樂藝人。《太平廣記》也曾記載宋代有「善歌」的夫婦倆遊藝嶺南，曾到廣東的官府中演唱。演唱時，夫婦倆夫唱婦隨，一唱一和。

南宋以後許多「路歧人」輾轉遷移到廣州，北方**的演唱藝**術也隨着新移民傳入嶺南。

除了民間藝術的傳播，一些曾經在宮廷中表演的歌舞也傳播到了嶺南，陳暘《樂書》曾描繪了這樣的一幅宴樂場面：以琵琶獨奏為開場，曲子響後，小兒舞伎就會踩着樂調上場，其中還會表演一些雜劇。其中的「小兒舞伎」就是「小兒隊」的表演者。「小兒隊」本是宋代的宮廷舞隊之一，後來傳入嶺南。南宋詩人劉克莊在《即事》詩中，描繪了當時廣東民間「小兒隊」的表演。其中寫道：

東廟小兒隊，南風大賈舟。不知今廣市，何似古揚州。

南海神誕的《醉龍》表演（劉曉曼攝）

　　從隋朝開始，廣州的南海神廟每年都會舉行祭祀活動。每年在南海神誕這天（農曆二月二十三日），人們會舉行盛大的集會祭祀，其中有一種「小兒隊」的歌舞表演，表演有七十二人參加，分為柘枝、劍器、婆羅門、醉胡騰、諢臣萬歲樂、兒童感聖樂、玉兔渾脫、異域朝天、兒童解紅、射雕回鶻共十隊。這些「小兒隊」的歌舞表演已經從朝堂走向了民間，從中原遷移到嶺南，不斷地豐富着嶺南民間百戲的種類和表演形式。

蠻歌野曲聲咿啞

　　元朝，廣州是我國第二大港口。經濟的發展和城市的繁榮為本土戲曲的孕育和誕生創造了重要的物質基礎。

　　元末明初的詩人孫蕡在《廣州歌》中描繪元朝末年的廣州城時寫道：

> 廣南富庶天下聞，四時風氣長如春。
> 長城百雉白雲裡，城下一帶春江水。
> 少年行示隨處佳，城南南畔更繁華。
> 朱簾十里映楊柳，簾櫳上下開戶牖。
> 閩姬越女顏如花，蠻歌野曲聲咿啞。
> 岢峨大舶映雲日，賈客千家萬家室。
> 春風列屋艷神仙，夜月滿江開管弦。
> 良辰吉日天氣好，翡翠明珠照煙島。
> 亂鳴鼉鼓競龍舟，爭睹金釵鬥百草。
> 遊冶留連望所歸，千門燈火爛相輝。
> 遊人過處錦成陣，公子醉時花滿堤。
> 扶留葉青蜆灰白，盆釘檳榔邀上客。
> 丹荔枇杷火齊山，素馨茉莉天香國。
> 別來風氣不堪論，寥落秋花對酒樽。
> 回首舊遊歌舞地，西風斜日淡黃昏。

詩中描寫的是廣州城的城南隨處可見歌舞表演，時不時都可聽見女藝人演唱的「咿啞」之聲。可見當時廣州城有不少以歌舞戲曲為生的女藝人，她們聚居在「城南南畔」，既有本地人，也有從福建等外省過來的，所演唱的曲目也是南腔北調。可見當時廣東戲曲音樂從搬演百戲，進入到借鑒外來戲曲，並與「土優」（當地歌女）的演唱融合發展的階段。

粵中「出秋色」

　　從明朝永樂年間（1403—1424）開始，佛山地區流行一種叫做「出秋色」的表演，有點像如今番禺沙灣的飄色，但內容比飄色豐富很多。

　　「出秋色」演出時走在最前面的是頭牌燈，燈上有龍鳳、山水、詩畫等內容；接着是由松明火把開路的色馬隊伍，馬上坐着由男青年裝扮成的紅粉少女，這就是歲時「飄色」；第三隊是用推車做成的流動舞台，舞台上由俊美少年扮演「關公送嫂」「昭君出塞」等故事情節，這叫做「車色」；第四隊是用竹木紮成的陸地行舟或採蓮船，四周圍上彩綢，人在其中做划船或採蓮狀，謂之「水色」；第五隊是「擔頭秋色」或「台面秋色」，擔台上陳列着各種點心美食。

　　遊行隊伍中還有各種魚燈、蝦燈、龍燈、鳥燈等「燈色」以及舞獅、舞龍、嗩吶隊、鑼鼓隊和十番鑼鼓等的表演。其中十番鑼鼓樂隊的樂手多達三十人，有高邊鑼、大文鑼、沙鼓等十種樂器。

沙灣飄色巡遊

湯顯祖的嶺南行

　　萬曆十九年（1591）九月，時年四十歲的大戲曲家、文學家湯顯祖被貶至廣東徐聞做典史。他在嶺南待了一年多時間，寫了一百五十一首詩歌，讚美了嶺南的山川和城市風貌。而嶺南的民歌是湯顯祖的至愛，他在多首詩中都提及了嶺南的民歌，並仿寫了兩首《嶺南踏踏詞》。嶺南民歌「辭必極其艷，情必極其全」（屈大均語）的特點也影響了他的文學創作。「柳垂橫浦嶺梅香，若士南歸寫麗娘」（田漢語），在《牡丹亭》中他不僅選擇讓嶺南人柳夢梅做男主角，而且主人公勇於打破常規追求愛情，故事情節跌宕起伏，正如田漢先生所說：「徐聞謫後愁無限，庾嶺歸來筆有神。」

湯顯祖塑像

古雅輕婉的
潮腔、潮調

　　潮劇又叫潮州戲、潮音戲、潮州白字戲，是用潮州
方言演唱的地方戲劇。明代稱為潮腔、潮調，清代初年
稱泉潮雅調，分佈在廣東、福建、台灣、香港、海南以
及一些國家和地區中講潮州話的華人聚居區。

從南戲入潮到潮劇興盛

南戲從明代開始，就在潮州一帶進行演出，形成潮劇的雛形，且發展十分迅速。

在潮州鳳塘發現了一本宣德七年（1432）的手抄劇本——《正字劉希必金釵記》，這是南戲《劉文龍》在潮州的演出劇本；在揭陽漁湖發現了嘉靖年間（1522—1566）的手寫劇本《蔡伯皆》，這也是南戲《琵琶記》在潮州的演出劇本。

《廣東通志》有記載：潮州在仲春時節多進行祭祖活動，活動中就會進行戲曲表演，百姓都以此為樂。潮陽也有文人和士大夫喜歡觀看戲曲的記載。

1975 年潮州鳳塘出土的
《正字劉希必金釵記》

1958 年揭陽漁湖出土的明嘉靖寫本《蔡伯皆》

潮劇戲台的原始風貌，可從清朝的《演戲慶功圖》窺見一斑。這幅圖是康熙年間（1662—1722）潮州畫家陳瓊的畫作，表現了修復韓江北堤後演戲慶功的場景。

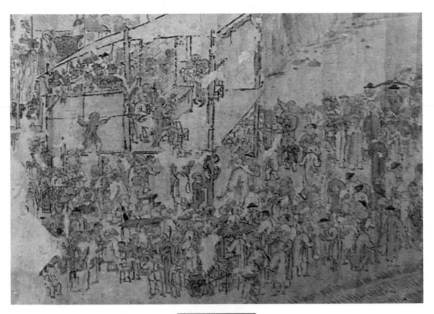

《演戲慶功圖》

圖中戲台為臨時搭建的六柱台，戲台上掛竹簾為幕，演員在竹簾後化裝，樂工分坐兩邊，使用的樂器有琵琶、笛、笙及鼓板等。從畫作中可見康熙年間潮劇舞台的樂隊設置、演奏樂器、藝人裝扮等是怎樣的，這展現了潮劇戲台的基本樣式。

這一時期潮劇的演出十分繁榮，鄉民祭祖、舉辦迎神賽會都要請戲班唱戲，除了固定的演出費用，觀眾對藝人的賞賜也很大方，會將錢幣、頭巾、衣帶和香囊等扔向舞台，這種行為稱為「丟彩」。不過丟彩的人，要在第二天去戲班用錢贖回賞賜的私人物品。

康熙年間，潮州戲還傳播到了海外。在 1685 年，潮州戲還曾受泰國國王的邀請，在泰國宮廷宴會中為法國路易十四的使節表演。

鄉音搬演戲文

明代的潮州戲「多以鄉音搬演戲文」，謂之「潮腔」或「潮調」。意思就是，戲中的演員都是用當地的潮州話來進行演唱和念白。

從明代流傳至今的潮劇劇本目前有七個，其中《荔鏡記戲文》《鄉談荔枝記》《金花女》《蘇六娘》和《顏臣》這五個劇本都是使用潮州方言演唱的。在書名之前會註明「潮腔」或「潮調」的字樣。

《鄉談荔枝記》是潮州人所編的最早一個劇本，《金釵記》和《蔡伯皆》是用官話表演，但在劇本中也摻有潮州方言詞彙。用官話表演的《蔡伯皆》在潮州地區不斷演變，直到清朝才有了《蔡伯皆奏皇門》這個潮州話劇本。潮腔、潮調既說明了聲腔，又保留了曲牌聯綴體的形式，其曲牌名和南戲的曲牌以及明代初期戲文用的曲牌名稱基本相同。可見潮劇雖然源於南戲，但在當地博取眾長、不斷創新發展，最終形成了獨具潮州本土特色的一種劇目。

明本《荔鏡記》第十七齣書影

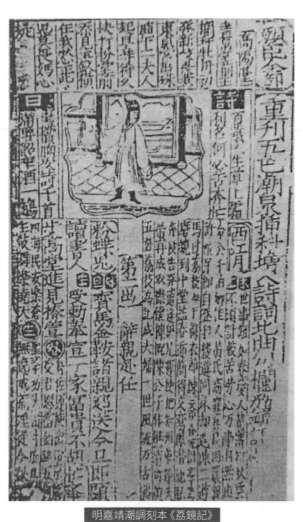

明嘉靖潮調刻本《荔鏡記》

43

「泉潮雅調」

　　清朝，潮腔與泉腔還相互吸收、滲透和融合。其實在明朝末年，這一融合已初見端倪，《荔鏡記》上就已有「潮泉二部」的字樣，到了清朝進一步發展成為「泉潮雅調」。順治八年（1651）《新刊時興泉潮雅調陳伯卿荔枝記大全》首次將「雅調」一詞寫在書名上。

　　「泉潮雅調」屬於曲牌聯綴體，由兩三個人同唱一曲或幫腔合唱。1661 年刻本、吳穎纂《潮州府志》總結「泉潮雅調」的特色時：這種唱法唱出來的聲音十分輕婉，而且具有閩腔和廣腔的唱腔特色。

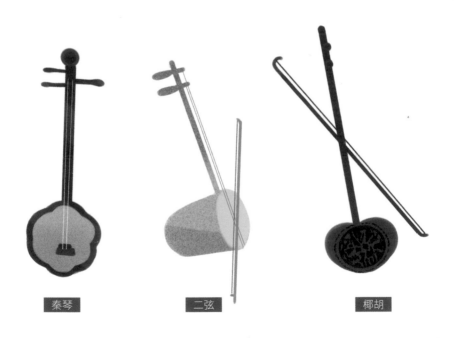

秦琴　　　　　　二弦　　　　　　椰胡

閩粵新腔

　　乾隆二十二年（1757），大量戲班雲集廣州，潮州也受到了這股潮流的影響。最初是亂彈和西秦戲流入潮州，接着就是各地的外江班湧進潮州。這又給潮州戲的發展提供了一次融合的機會，在曲牌聯綴體的唱腔基礎上開始汲取板式變化靈活的唱腔，「閩粵新腔」和「馬頭調」的出現和流行成為了這一時期潮州戲的特點。

　　鴉片戰爭後，潮州成為通商口岸（後改為汕頭），這一時期，潮劇仿用誦唱文學「歌冊」，吸收正音、西秦、外江諸戲曲藝術，從民間音樂和大鑼鼓中汲取營養，在戲曲內容和音樂表演各方面都有所發展，有人稱之為潮州戲與外來諸戲的第二次融合。

　　這一階段，潮劇新編的劇目增多，除了根據傳奇故事、彈詞和歌冊改編，搬演西秦戲和外江戲的劇本之外，還有新編的《揭陽案》等以地方故事為題材的劇目問世。

惠東縣九龍峰譚公爺廟戲台

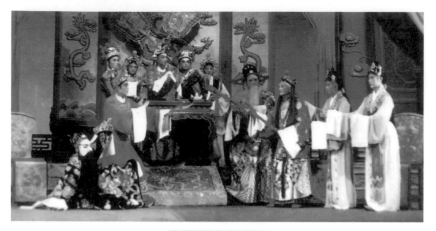

潮劇《楊令婆辨本》

　　表演行當也豐富起來，特別是丑行，分工更為細緻，出現了裘頭丑、長衫丑、褸衣丑；音樂唱腔變化更為明顯，新編劇目必須新配曲調，模仿歌冊的誦唱方式，融入西秦戲和外江戲的唱腔，但仍保留潮州戲特有的古雅、輕婉，少有過於激烈的音調。

　　在舞台美術方面也不再用三幅竹簾，而是採用潮繡布簾代替，舞台美術設計更加漂亮，獨具一格，引領時尚。

　　到了光緒年間（1875—1908），潮州戲的發展達到高潮。王定鎬在《鱷渚摭譚》中記載了當時潮劇戲班的發展規模，僅「白字戲班」（即用海豐、陸豐方言演唱的地方劇戲班）就有一百多個。當時，《嶺東日報》（1902 年在汕頭創刊）做過調查：用潮州方言演唱的戲班就有二百多個。這是潮州戲的鼎盛時代。

戲神田元帥

潮劇以田元帥為戲神，這位田元帥也是南戲所供奉的戲神，關於他的傳說主要有三個：

一個是田元帥原名雷萬春，被唐明皇李隆基召入宮廷負責教宮中的梨園子弟唱戲。後來被派去平定邊疆，被封為元帥。但被奸臣陷害判了死刑，李隆基念其功勞，恩賜不殺，只去掉「雷」字頭部，改姓田。隨後他帶着一批徒弟從福建來到廣東，後得道成仙被封為「九天風火院都元帥」。

第二個傳說是田元帥每次睡覺都會流涎（流口水）。一天，他趴在案几上午睡，李隆基見了就扶起他的頭，給他揩去涎痕。因此田元帥的神像頭上多了兩隻手，表示經皇帝扶過，嘴角也畫有涎跡。

第三個傳說則是，田元帥原是教戲的祖師，後化為青蛙而隱遁了。

潮州戲行供奉的田元帥像的兩腮有涎痕，帽翅為手形 —— 相傳是唐明皇的雙手，這些傳說體現了潮劇與南戲的源流關係。

雅馴高朗的
廣東漢劇

　　廣東漢劇以前稱為「亂彈」「外江戲」「興梅漢戲」，是廣東省漢族客家戲曲劇種之一。廣東漢劇是皮黃聲腔中的一朵奇葩，被周恩來總理譽為「南國牡丹」，主要流傳於粵東、閩西、贛南等地。漢劇的音樂唱腔以皮黃為主，兼收崑曲、高腔、吹腔和小調等，還保存很多古老的曲牌。廣東漢劇的表演程式與京劇、湘劇、祁劇、湖北漢劇等劇種大同小異，但也有自己的特點和風格。

皮黃南播，「亂彈」比崑曲更好看

　　皮黃腔是西皮和二黃兩種腔調的合稱。皮黃在湖北形成後又分為襄河、荊河、府河、漢河四派，其中的荊河派經湖南傳播到廣東、江西、福建等地，一時風靡南方各省。乾隆年間（1736—1795），皮黃戲在廣東佔據統治地位。

　　自乾隆二十二年（1757）起，湖南、江西、福建、浙江、山西、陝西等地的商人幫會均匯集在廣州，其家鄉的地方戲也尾隨而至。因此廣州和潮州成為了「外江戲」傳播的兩個中心。

陸豐縣碣石玄武山古戲台

「外江戲」流入廣東的時間，據推斷應當在清朝乾隆年間。在乾隆二十七年（1762），廣州就有文聚班、文彩班、太和班、保和班、慶和班、六合班和朝元班等十五個外江戲班掛牌演出。

　　相比之下，皮黃傳入粵東的時間要稍晚。外江班或通過閩西粵東的汀江、韓江，或通過廣州逐漸傳入潮州，皮黃在粵東地區盛行是在咸豐年間（1851—1861）。

　　皮黃流入粵東後，一開始被稱為「亂彈」。乾隆年間的《潮州府志》提及：當時「亂彈」流入粵東後，當地人十分喜歡看，而且還是通宵達旦地看；「亂彈」不僅用一些弦樂器伴奏，還會用「馬鑼」進行伴樂打節拍，所以這種戲劇顯得特別熱鬧，也能吸引群眾過來觀看。所以，粵東很早就有「豬肉愛吃三層肉，看戲就愛看亂彈」的俗語。

外江四大班

　　光緒年間，潮陽的老三多、澄海的老福順、普寧的榮天彩和潮州的新天彩，人們將它們稱為「外江四大班」。

　　榮天彩班名列四大班之首，是光緒年間由普寧人李愛家創辦的。戲班中的名角有烏淨姚顯達、紅淨陳隆玉、婆角鄭耀龍、老生蓋宏元、丑角唐冠賢、小生張全錦、青衣鍾熙懿、花旦丘賽花等，較有影響的劇目有《六郎罪子》《五台山》《釣金龜》《打洞結拜》等。光緒末年以該班為主力，將潮州「外江戲」的名角集中起來，一同赴上海演出，這一事件在當時可謂轟動一時。

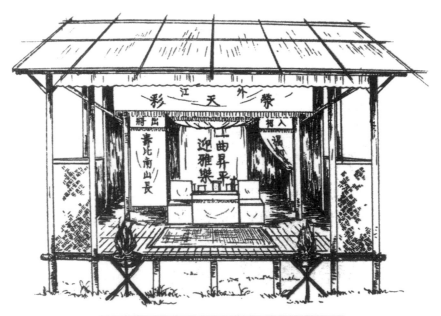

民國時期外江班戲演出臨時架搭之戲台圖（何萍繪）

老三多班是在光緒十六年（1890）由潮陽人創辦。戲班共有五十八人，先後搭班同台演出的知名藝人有沈克昌、藍大目、羅芝璉等，演出比較著名的劇目有《清官冊》《劉金定》《羅成寫書》等。

　　新天彩班也是在光緒十六年由潮州人創辦的。整個戲班有六十一人，知名藝人有黃春元等，以演出《鳳儀亭》《仕林祭塔》《貴妃醉酒》等劇目著名。

　　老福順班是光緒年間由澄海人創辦。戲班共有五十八人，知名藝人有曾長錦、張朝明、陳媽允等。以演《洛陽失印》《珍珠衫》等劇目出名。

　　光緒末年，榮天彩、新天彩、老三多、老福順、雙福順和兼演外江戲的潮音老正興班等外江班的近千名藝人捐資在潮州重修九皇佛祖舊廟，作為外江戲班在潮州的行業會館，又稱「外江梨園公所」。

位於今潮州上水門街的「外江梨園公所」

粵東「鬥戲」

外江班演出有一個很大陋習就是「鬥戲」，尤其是兩個戲班在同一個地方演出的時候經常會出現這種情況。

聘請戲班的東家或有錢人為了讓戲班拿出絕活，就故意懸紅設立錦標，好讓戲班間爭奪錢財。此外，戲班之間為了爭奪錦標或者觀眾，希望能打壓對手，於是就會想方設法表演一些新奇的花樣。如果「鬥戲」雙方勢均力敵，都不願意服輸，演出就從夜晚一直鬥到天亮，雙方都不願停下來。

有時候「鬥戲」鬥得難分勝負，雙方又求勝心切，往往一言不合，就會導致兩個戲班大打出手，演變成戲班之間的群毆。

對演員傷害最大的還不是打鬥，而是班主為了爭一口氣，連續幾天，鑼鼓不停，逼迫演員晝夜不息地登台演唱。這讓演員身心處於極度的疲憊和緊張狀態。這種演出其實是對演員的一種折磨，一遇到「鬥戲」這種情形，演員無法休息，萬一出錯，立刻就招來打罵。在這樣的極度勞累的情況下，病痛也就隨之而來。

正是因為「鬥戲」對於演員來說太過於無情，而且不利於戲班和戲曲的長期發展，所以政府明令禁止外江班的「鬥戲」行為。

高台大班説雷劇

　　雷劇源於雷州半島的民間歌謠——雷州歌，在廣東省海康縣形成，流佈於海康、遂溪、徐聞、廉江、電白和湛江市郊區等地。雷劇的原名叫「大歌班」，因早期以雷州曲調為聲腔，又曾被稱為「雷州歌劇」，直到1964年，才定名為「雷劇」。

古老的雷州歌謠

雷州半島自古就有「蠻女謳歌」「悍男對歌」的習俗，至今還遺存一些反映百姓日常生活的古老歌謠。

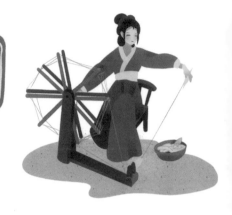

> 月光光，月圓圓，四娘絞布在庭旗；
> 腳踏年規響噎噎，手捻比榔拎單杼。

在雷州方言中，「庭旗」指庭院旁邊，「絞布」指絞麻織布，「年規」指織布機。這首名為《絞布》的民間歌謠反映了雷州百姓日常織布的生活情景。

漢朝元鼎六年（公元前 111），伏波將軍路博德率漢軍平定南越，將南越國土劃分為七郡，設徐聞縣管轄雷州半島。雷州半島至今還流傳着一首相傳是漢代的雷州歌謠，記述將軍凱旋的場景：

> 田雞沾，沾雞溫，點手指，平平分，水牛仔，
> 趄將軍，將軍上，將軍下，三百妮娘放炮仗。

雷州歌謠用雷州方言演唱，所以又將這種雷州歌謠稱為「雷謳」。它源於雷州百姓的日常生活，又在雷州民謠的基礎上吸收了楚風、漢賦、唐詩、宋詞的精華，形式自由輕鬆，具有淳樸厚實的生活氣息。

「上句甜、下句香」

到了明清時期，一些當地的文人學者也參加到雷州歌謠的創作中來，雷州歌謠呈現出一種格調清新的面貌，被當地人形容為「上句甜、下句香，意味深長」。

雷州遂溪縣盧山（今湛江市太平鎮盧山村）人洪泮洙，從休寧知縣任上告老還鄉，享受家人團聚的天倫之樂。他寫了這樣幾句雷州歌謠歌詞：

> 辭官不做回家鄉，牽孫頂童巷過巷；
> 書債未完交給子，酒不滿埕問老婆。

清朝的閩浙總督陳瑸，少年時勤奮好學。有一次，大雨把家裡的稻穀沖走了都不知道。母親從海邊挖蚶牆（海豆芽）回來，見此情景十分心疼。陳瑸見到母親終日勞苦，心中有愧，就創作出一首表達人間孝道的雷歌：

> 蚶牆那聽陳瑸講，回去三年海擔秧；
> 待我逢科那考中，重重答還母功勞。

清朝舉人黃清雅，被時人譽為「歌解元」，他創作的雷州歌謠婦孺皆知，童叟傳唱。當時有個紈綺子弟橫行霸道，於是，黃清雅就創作了一首《過渡歌》來諷刺他，其中一個小片段是這樣的：

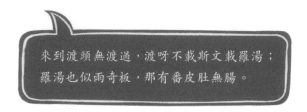

> 來到渡頭無渡過，渡呀不載斯文載羅湯；
> 羅湯也似雨奇板，那有番皮肚無腸。

雷州方言中「羅湯」指不三不四的流氓，「雨奇板」指螞蟥，他用歌曲來諷刺富家浪蕩子的橫蠻無理。而被他諷刺的富家公子惱羞成怒，就在渡頭上攔截黃清雅，並用扇子打了他一下，才思敏捷的黃清雅隨即創作另一首歌進行反擊：

> 扇是竹做紙來蓋，依扇打人禮不該；
> 這扇無是你會做，也是拿錢買人個。

雷州歌謠的創作逐漸豐富後，在清朝末年就出現了專門的歌本，成就最大的是貢生黃景星，他編寫了《雷州歌謠話》《雷州歌韻分類》《歌韻集成》《榜歌彙編》《榜歌集成》等。

「海國春暉」外江班

　　明代，雷州已經出現戲劇演出，但這些戲劇都是當地人為了酬謝神恩，而特地聘請外地戲班來演出的。開始雷州人以竹木搭建戲台，作為外地戲班演出的場所，但每次拆建的費用都十分高昂，加之演戲的需求日益增加，所以一些演出活動較多的地方就用磚石修建了固定的戲台，謂之「石戲台」。

建於清乾隆年間的雷州市韶山村石戲台

　　這種傳統一直延續到清朝，每年的正月十日至十五曰，雷州城南亭街設壇酬神都要聘請外地戲班演出，雷州文人陳昌齊曾為演戲神壇題寫「海國春暉」加以讚譽。

建於清道光十年（1830）的湛江市郊太平圩石戲台

姑娘歌班「對面逢」

　　眼看外地戲班生意越來越紅火，本來就喜歡唱歌的雷州人開始按捺不住，也開始嘗試走上舞台。

　　明末清初，雷歌流行對唱，演員出口成歌，以歌逗笑，對答為趣。每逢喜慶節日，邀請有名歌手登台對唱，一些人甚至成為小有名氣的歌手。因為經常受邀外出演唱，他們就放棄耕作，由三到五個人組成戲班，以唱歌為業。這些歌班以女歌手為主，因而稱為「姑娘歌班」。

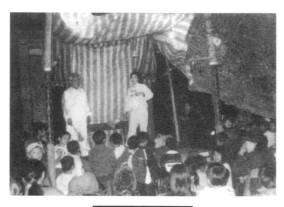

姑娘歌班演出場景

　　姑娘歌班的表演形式為一男一女對唱，男稱「相角」，女稱「姑娘」，男執一扇，女執一扇一巾，站立演唱。後來為了儀表雅觀，姿容嬌美，他們捧扇作揖，揮巾招呼，常隨節拍來舞動扇子和絹巾，兩人還會來回換位，邊唱邊舞。

　　對歌內容多為談天說地、敘情說愛、考辯知識，甚至責難諷刺。每首歌結束之時，姑娘與相角一定會相視而笑，鄉人謂之「對面逢」。

　　姑娘歌班的演出多在農村。演出時，如果村裡恰巧有唱歌高手，也可上台與藝人對唱，一決勝負。這時台下村民們的熱情馬上就會高漲起來，紛紛喝彩，場面十分熱鬧。

宣德揚善的勸世歌

　　姑娘歌班為博取觀眾喜愛，往往為求取勝互不尊重，經常信口開河，出言不遜，繼而引發互相謾罵。因此鄉民便要求姑娘歌班以歌寓教、以歌宣德、以歌揚善，姑娘歌班的演出也在每台對唱之後都加一段規勸世人改惡從善的歌，群眾稱之為「勸世歌」。

　　勸世歌最初只是以說唱的形式宣傳仁義道德，慢慢便演繹為較複雜的故事內容，並且開始分角色上場。但演員只穿便服，腰上繫根紅腰帶，兩個臉頰塗紅，雙眉畫黑便上場表演。男演員手持折扇與煙筒，女演員手持一條絹巾，這三樣就代表了一切道具。台上只有一張桌子幾張凳子，歌詞也是清唱，沒有鼓樂伴奏，如果一個戲中人物太多，就一個人演幾個角色，歌詞都會事前擬好，念白則是臨時編造。

高台大班與「石鼓公」

從姑娘歌班發展成為雷劇，這與粵劇在雷州半島的演出和傳播有關。

嘉慶、道光年間（1796—1850），廣東出現了早期粵劇。高州和廉州的粵劇班（即「下四府班」）也到雷州演出。清末，「下四府班」來雷州演出越來越頻繁，收入令人羨慕，雷州的很多年輕人從隨班習藝到入館受教，既學動作又學鑼鼓，還學習戲服製作等。

位於雷州市沈塘圩的沈長春班舞台遺址

這些從「下四府班」出來的雷州年輕人就把勸世歌發展成為了戲曲形式，將粵劇表演中的唱、做、念、打融進了勸世歌中，並配以服裝、道具、頭飾、掛鬚、鞋靴和臉譜，逐漸成為了以雷州方言演唱的專業演出團體——雷州大班歌。

　　由於雷州大班的演員人數較多，還有伴奏等人員，就需要更大的戲台，所以姑娘歌班時代的「矮台」已經完全不適應了。為了吸引更多觀眾，舞台被搭得更高，所以又被稱為「高台班」。

　　民國初年，遂溪縣下孝圩木偶粵劇團著名演員伍周才（綽號「石鼓」）加入了雷州歌班奏豐年。他把粵劇的表演功、鑼鼓經、吹奏曲牌傳給了雷州歌班，大家都將他看作老師，尊稱他為「石鼓公」。由此，大班歌的藝術風格也漸漸向粵劇靠攏。

雷州大班歌

雷劇的新腔調

　　民國時期，由於雷州大班演出劇目增加，促使唱腔也發生了變化，如果演員覺得雷州歌不能表達劇中人物思想感情的話，便會隨口改變演唱的拖腔、速度、力度和音高。

　　如果原來格律的字數不能完全表達歌者的意思，便在句前加兩三字，這兩三個字就稱之為「歌墊」；或在第二句之後，按第三句的格律多寫幾句，然後再按照原來格律的第四句作為收尾，這就叫做「長句歌」。

　　1954 年春，蓮珠姑娘歌班將班名改稱「和平雷州歌劇團」，自此大

班歌改名「雷州歌劇」，並且按照戲曲的特點整理傳統劇目，使其成為一個完整的劇本。1961 年，粵西雷州歌劇團和徐聞縣雷州歌劇團先後譜出雷州歌完整的伴奏樂曲，使雷州歌的自由節拍變為嚴格的「板眼結構」，並加引子過門，被稱為「平調」或「溫柔腔」。

到了 1963 年，湛江藝術學校的雷州歌劇實驗班在雷州歌基礎上譜創出《抒懷腔》《田腔》《四三板》和《喜悅腔》等三十多種新腔調，加以定腔、定板、定名，創立程式，建立體系。經過唱腔改革，作為雷州歌劇唱腔的雷州歌完全過渡到戲曲聲腔，因此雷州歌劇改名為「雷劇」。到 1990 年底，雷劇已擁有七十多種唱腔，板式和調式也增加了不少，音域擴大，唱詞變格，唱腔的戲劇性和旋律性都大大增強，更趨於系統化。

粵調説唱新歌體

明清時期，除了粵劇等高雅的藝術，在珠江三角洲的廣大群眾中流行的還有木魚歌、龍舟歌、南音和粵謳等民間説唱曲藝。這些説唱都是使用粵語方言發音，被統稱為粵調説唱。

疍船爭唱木魚歌

木魚歌是明清時期在廣府地區疍家廣為流傳的說唱,最早的名字叫做「摸魚歌」或者「沐浴歌」。

乾隆年間的廣東學者羅天尺在《五山志林》中記載了佛山順德縣摸魚歌表演的狀況:「俗好唱摸魚歌,王公自以為孝、悌、忠、信四歌,令瞽者(目盲之人)沿街唱之,日給口糧,風俗為之一變。」

「木魚歌」又叫「沐浴歌」,來源於敦煌變文,其直接來源則是佛教化的寶卷,在與地方民歌融合後,經過多次演變,大約是在宋朝末年開始形成木魚歌。

佛教徒通過宣教俗講,使得木魚歌這種說唱在嶺南流傳開來。到了明末清初,木魚書《花箋記》的問世標誌着木魚歌發展到了成熟的階段。

1650年,清軍攻陷廣州城,大量八旗子弟定居廣州,他們一些人喜歡上了當地的木魚歌。也許是他們只喜歡其中最經典的片段促成了木魚書的「摘錦之風」—— 只挑選其中經典的片段來進行演唱,也就令木魚歌漸漸變成了今天以短篇為主的面貌。

民國初年海珠公園附近的水上居民——「疍家」

誡惡勸善龍舟歌

　　龍舟歌原本是珠三角鄉村的土歌，它並不是端午節時唱的歌謠，只是賣唱藝人在田間或碼頭上四處賣唱的短曲。龍舟歌產生於明末清初，關於它的來源，其中一種說法是來源於木魚歌，但龍舟歌和木魚歌又有所不同：

　　在唱法上木魚歌更自由靈活一些。在唱詞上，龍舟歌都是短曲，而木魚歌多為長曲。內容上，龍舟歌的唱詞粗獷簡單、通俗易懂，其中還摻雜着粵語的俚言俗語，題材大多是描繪嶺南的風土人情、生活瑣事，多有誡惡勸善和喜慶吉祥的內容，也有描寫底層群眾掙扎、吶喊和抗議的內容。因此又根據其內容分為吉利龍舟、故事龍舟和社會龍舟三類。

順德逢簡龍舟歌藝人詠誦（朱中平攝）

在伴奏方面，木魚歌只有兩塊竹板敲擊伴奏，龍舟歌則多了一對鑼鼓，而且藝人會在肩上扛一根上端架着木雕小龍舟的長棍，因此被民眾形象地稱為「龍舟歌」。

演唱時龍舟歌藝人會一邊搖動木雕龍舟，一邊敲着小鑼鼓，還一邊按照鑼鼓節奏進行詠誦。龍舟歌的唱詞輕鬆詼諧，一些學者將其總結為是由於藝人的樂觀豁達精神，善於自我調侃，苦中作樂，正所謂「知我者謂我心憂，不知我者謂我何求」。

順德逢簡龍舟歌非遺傳承人陳振球

南音的興盛

南音興盛與清代珠江上的花舫有密切關係。當時廣州的歌女分為三大幫派——廣州幫、潮州幫和揚州幫,這些女子很重視曲藝傳習。廣州幫在木魚歌和龍舟歌的基礎上加入吳聲潮曲,幾經變化,創造出了一種新的粵調說唱——南音。

因為要在花舫中演唱,為了吸引客人,南音比木魚歌、龍舟歌多了弦索和揚琴伴奏,相對柔美優雅、婉轉動聽。南音的節奏要緊湊一些,還加入了起板和過門(樂曲中由疊句或副歌構成的一小段樂段),這使得音樂屬性更為明顯,娛樂性也更強。

到了嘉慶、道光年間,何惠群創作的《歎五更》一出,「歎五更」便在珠江三角洲迅速地「歎」了起來。

香港中文大學出版的《茶余故事拾遺》之《何惠群歎五更》插圖

能解心事的粵謳

　　乾嘉之世，獨享一口通商特權的廣州一片繁榮，民間藝人在木魚歌、南音的基礎上進行變調，創作出了適合歌女吟唱的以粵語、粵樂為基礎，歌詠粵事、粵物的短歌 —— 粵謳。

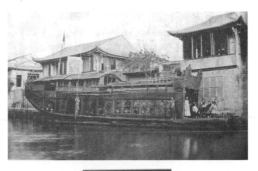

清末廣州的花舫

　　粵謳以粵語和粵樂為基礎，以歌詠粵地事物為內容，珠江邊花舫的歌女常常唱粵謳來表達自己內心的喜怒哀樂。粵謳最早的名字叫做「解心」，馮詢在《子良詩存》中認為：「俚言入歌，能道人胸臆間語，謂之解心事。」言下之意，粵謳能為人們解心事。

　　粵謳除了《吊秋喜》和《除卻了阿九》之外多是短歌，最多十幾句，句子有長有短，側重抒情和敘事，格律比木魚歌、龍舟歌和南音更為嚴謹。

　　粵謳和南音都用椰殼二胡作過場，但粵謳只是在兩句轉折之時才用一節二胡伴奏來調適旋律。這種更加自由、隨心的歌調比木魚歌、龍舟歌和南音更具音樂性和娛樂性，加上馮詢、招子庸等文人的推波助瀾，粵謳很快就風靡珠江兩岸。

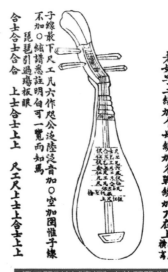

澄天閣刊刻《粵謳》中的琵琶曲譜

粵調說唱三大絕唱

南音的《客途秋恨》《歎五更》和粵謳的《吊秋喜》被譽為粵調說唱藝術的「三大絕唱」。

《客途秋恨》描述的是浙江文人繆蓮仙在珠江上和麥秋娟之間的悽婉戀愛史。作者是在廣州出生的失意文人葉廷瑞。嘉慶、道光年間，三十多歲的葉廷瑞喜歡上了珠江上一個以賣唱為生的湖南籍女子，可惜後來由於兵荒馬亂，他跟這個心愛的女子失去了聯繫，傷感之餘就藉繆蓮仙和麥秋娟的故事來述說自己的哀愁，不料成為南音第一絕唱。

《歎五更》的作者是何惠群，順德縣人，曾隨父親居住在荔枝灣。一次跟友人遊學時偶遇珠江對岸的女孩意兒，意兒對琴棋書畫頗有心得，兩人情投意合，很快就熱戀起來。這段戀情被何父知道後便不准何惠群出門，讓他只能在家裡閉門讀書。待到他考取功名之後再去找尋意兒時，早就人去船空、物是人非。《歎五更》便是何惠群思念意兒之作。

醉經堂刊刻之《客途秋恨》封面

《夜吊秋喜》劇本

《吊秋喜》是粵謳中最為膾炙人口的名曲，傳說當時珠江上的一個叫秋喜的歌女喜歡上了招子庸，但文采斐然的招子庸也是窮途失意之人，加上她自己又賺不到錢贖身，每天還要面對客人和鴇母的欺凌，最終無法忍受，就投江自盡。這讓招子庸肝腸寸斷，寫出了這首滿懷悲憤的曲子。當年珠江三角洲的文人墨客都會哼幾句《吊秋喜》，嶺南詩豪黃遵憲曾寫道：「珠江月上海初潮，酒侶詩朋次第邀。唱到招郎吊秋喜，桃花間竹最魂消。」

南國紅豆，八方和合

　　粵劇被譽為「南國紅豆」，發源於佛山，是以粵方言演唱的傳統戲曲，如今流行於廣東珠三角、粵西、港澳地區以及廣西的東南部一帶。由於廣府人大量移民海外，粵劇也隨之流播全球，尤其在使用粵語的華裔聚居區時有演出，廣受歡迎，成為維繫祖國與海外華僑的情感紐帶。

粵劇何時有？

關於粵劇的源流主要有兩種說法：一是認為珠江三角洲民間流行的「鑼鼓櫃」吸納了崑腔、秦腔、楚腔、弋陽腔及西皮、二黃等外來聲腔，孕育了早期粵劇；二是認為本地戲班吸納了外江班的聲腔，換成了粵語演唱，並融入本地歌謠小曲，形成早期粵劇。

粵劇形成的年代也有三種觀點：一是明代萬曆年間說；二是清代雍正年間說，因為這一時期廣州成立了本地戲班行會；三是清代咸豐年間說，大致是李文茂率本地戲班藝人起義前後。

粵劇研究者認為：粵劇孕育於本地戲班，明朝成化年間（1465—1487）便出現了專業的本地戲班，至咸豐年間，成為特點較鮮明的地方劇種。在形成過程中，它就有「本地班」「廣班鑼鼓大戲」「廣腔班」「廣府戲」「廣東大戲」等稱謂。「粵劇」的名稱約始於光緒年間，至民國時逐漸傳開，時至今日還有一些老廣仍然稱之為「大戲」。

明代是粵劇的形成階段，當時的廣東大戲吸收了弋陽腔的特色，兼收並蓄徽劇、漢劇、湘劇、祁劇、桂劇的特點。明正德十六年（1521），到廣東巡察的欽差魏校在《諭民文》中規定：「倡優隸卒之家，子弟不許妄送社學。」其中就包括唱戲藝人的子女不得進入當地的學校學習。雖然這是一個歧視藝人的規定，但從側面證明當時廣東就已經有了戲劇，而且是最早的文字記錄。

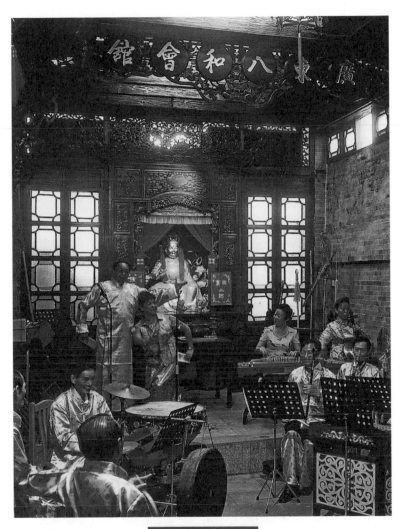

八和會館裡的私伙局

粵劇行會組織——瓊花會館

　　由於戲班的數量不斷增加，廣東開始出現了行會組織。最早的粵劇行會出現在佛山，其中會館建造得最富麗堂皇的是瓊花會館。

　　瓊花會館分為三進：第一進是鐘鼓樓，後面是臨時舞台；第二進是瓊花宮大殿；第三進是會所。為了方便伶人坐紅船出外演出謀生，瓊花會館附近的大基尾河邊還設有瓊花水埠。

　　雍正年間（1723—1735）北京一個叫張五（綽號「攤手五」）的名伶，因被朝廷通緝逃到佛山，對瓊花會館進行了擴建。

瓊花會館模型

瓊花會館（梁國澄攝）

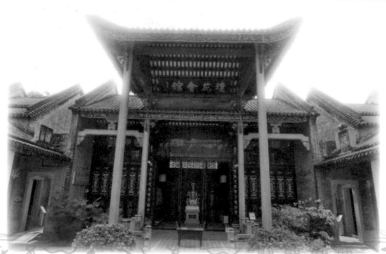

戲子稱王

咸豐初年，在廣府戲鳳凰儀班擔任「二花面」的李文茂響應了太平天國起義，從一個粵劇演員成為平靖王，這在世界戲劇歷史上也是絕無僅有。

李文茂是廣東鶴山人，擅演《蘆花蕩》中的張飛、《王彥章撐渡》中的王彥章。他武藝高強、好打抱不平，很早就參加了反清復明的秘密組織天地會，成為地方負責人之一。

1851 年，洪秀全發動金田起義。1854 年，李文茂在廣州城北佛嶺市（今白雲區新市）率領藝人發動起義響應太平天國，因軍士頭裹紅巾、腰繫紅帶，所以稱為「紅兵」。李文茂起義軍的特點是「入戲太深」，在平時指揮打仗也是穿戲班中的蟒袍、甲冑。同年，李文茂與陳開合統率的義軍一直沿西江經肇慶入廣西，先後攻陷潯州、象州。1856 年 10 月，李文茂在攻破柳州後自稱「平靖王」。

由於「紅兵」的起義，當時的清政府將怒火撒在了廣府戲藝人身上，一度下令禁止演出廣府戲。

吉慶公所

　　廣府戲被禁後，一些藝人為了謀生，他們找到武生「獨腳英」商議。

　　「獨腳英」並非傷殘人士，而是因為擅長「金雞獨立」而得名。他找來梁清吉和林三一起想了個辦法：演出時不唱方言，而用戲棚官話（中原話）演唱。為了接戲方便，梁清吉在廣州的「河南」（今海珠區）找了個地方成立「吉慶公所」。掛牌的戲班名義上是外江班，實際上是廣府戲藝人組織的本地戲班。通過這個方法，部分藝人仍靠演戲維持生活，但此後很長一段時間廣府戲就以戲棚官話演唱為主了。

　　關於吉慶公所的建立還有另一種說法：有一位叫李從善的老人讓出了黃沙同吉大街（今廣州大同路口）的房屋給廣府戲藝人活動，並命名為「吉慶公所」。後來吉慶公所設立了「皇清李從善先生神位」作為紀念。

　　咸豐十一年（1861），梁清吉用公款買下茶箱行的房屋作為藝人公寓，命名為「八和公寓」。從此，廣府戲藝人雖然冒充外江班演出，但總算有了自己的活動場地和公寓。同治七年（1868），吉慶公所搬遷到了黃沙，掛牌的知名戲班有普豐樂、周天樂、堯天樂、丹山鳳等。

吉慶公所模型

紅船

紅船又稱「戲船」,是戲班到外地演出時的交通運輸工具,也是粵劇戲班演職人員的水上移動「宿舍」。

為甚麼粵劇藝人的船會塗成紅色呢?這裡有幾種說法:一是在嘉慶年間(1796—1820),清朝水師曾設有紅船供運漕及巡察沿海運輸之用,後來被粵劇藝人借鑒;二是在雍正年間,清政府規定各個省的船隻要塗上不同的顏色區分,以便途經關卡時檢查,其中規定廣東用紅色;三是認為紅船始於李文茂起義,與天地會「洪門」的「洪」字同音;四是認為「紅船」是同治晚期粵劇解禁之後,一批藝人倡議將藝人所住的船隻命名為「紅船」,這含有為粵劇恢復名譽、披紅慶賀之意。

粵劇演員在紅船上練功

八方合和

「粵劇中興」的代表人物是著名藝人鄺新華。他團結眾多藝人，於1889年在黃沙舊地海旁街建成八和會館，並按戲行設八個堂：兆和堂、慶和堂、福和堂、新和堂、永和堂、德和堂、慎和堂、普和堂。

不同行當的人，會居住在不同的分堂：

小生、正生及大花面住兆和堂；二花面、六分住慶和堂；花旦住福和堂；丑角住新和堂；武生住永和堂；五軍虎及武打住德和堂；接戲賣戲的住慎和堂；音樂師傅住普和堂。此外，會館裡還設有方便所、養老院、一別所、小學、何益公司等，真可謂八堂和合，和衷共濟。

1937年，位於黃沙的八和會館被日軍的飛機炸成了一片廢墟。抗日戰爭勝利後，有美國華僑捐款一萬多美金買下了廣州恩寧路的一處地方，並作為八和會館的新址。

據行內人介紹，現今恩寧路八和會館的兩扇門板可是在黃沙時的舊物，日軍轟炸後曾被用做車庫墊板，後來被埋在西關的一條河湧裡。相傳，是一名八和子弟在夢中得到仙人指點，找到了門板埋藏的位置，將大門搬回來，後來重修會館時才安裝上去，可謂完璧歸趙。

如今的八和會館

當然，這只是個傳說，不過這一傳說令八和會館多了幾分浪漫的色彩，也讓人們對粵劇的發展充滿了美好的遐想。

　　除了八和會館，目前荔灣區恩寧路一帶還保留有清末供粵劇樂師棲身的樂行會館和武生活動的鑾輿堂，還有千里駒、靚少佳等粵劇名人的故居。

粵劇鑾輿堂

粵劇藝人的神 —— 華光祖師

　　八和會館最裡面的位置供奉着粵劇的祖師爺 —— 華光師傅。

　　傳說，華光師傅原本是玉皇大帝手下的火神，由於粵劇藝人天天唱戲，打擾了玉帝休息，玉帝不堪其擾，就派華光下凡，燒光這些唱戲的戲棚。有一天，華光來到凡間，正準備放火時，卻被戲棚中正在演唱的粵劇迷住了，一時忘掉了燒戲棚的事。他回到天庭後請求玉帝不要再火燒戲棚了，最終得到了玉帝的同意。

　　後來被藝人知道了，大家就拜華光師傅為祖師，在每年的農曆九月二十八日，八和會館都會舉行「華光誕」來祭拜華光師傅。

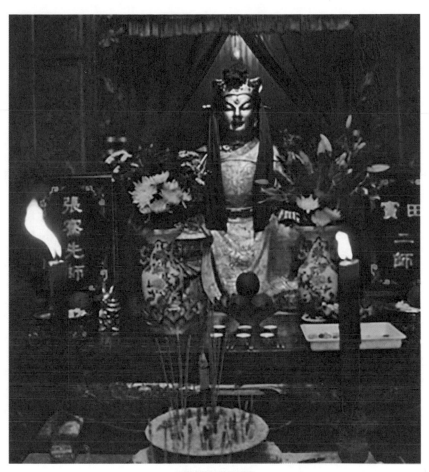

華光祖師坐像

粵劇的黃金時代

粵劇在發展歷程中經歷了三次重大的變革：

第一次是張五在佛山時，他把粵劇的角色分為十類：一末、二淨、三生、四旦、五丑、六外、七小、八貼、九夫、十雜，又增添了二黃和武功戲。

第二次是民國初年，金山炳、朱次伯、千里駒、白駒榮等粵劇名伶把原來使用的「舞台官話」改用廣州話的「平喉」（真嗓）唱，使粵劇唱腔發生了根本的變化，唱腔變得更加富有感情色彩和地方特色。

薛覺先主演的《白金龍》劇本封面

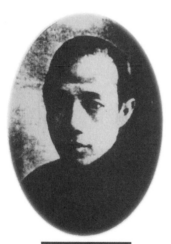

粵劇藝人千里駒

第三次是 20 世紀 20 年代末，著名粵劇演員薛覺先借鑒北方劇，率先引入新的化裝技巧及西洋樂器。後來粵劇進入「薛（覺先）馬（師曾）爭雄」的階段，劇本和音樂創作也由於競爭變得越來越豐富。這就是粵劇史上的第三次大變革。

經過三次大變革後粵劇進入黃金時代，產生了以薛覺先、馬師曾、桂名揚、白玉堂、廖俠懷為代表的五大流派。

20世紀30—40年代是粵劇發展的黃金時期,當時活動於穗、港、澳的專業編劇,以及藝人兼任的編劇就有一百多人,新編的劇目多達五千個。還湧現出千里駒、靚少佳、梁醒波、任劍輝、紅線女、芳艷芬、白雪仙、羅品超、何非凡、新馬師曾(原名鄧永祥)等眾多著名粵劇表演藝術家。

清末民初,來自廣東的商人群體到上海經商,他們把廣州的粵劇帶到了上海,很多粵劇藝人在上海獲得了盛譽。其中最有代表性的就是全女班「群芳艷影」的當家花旦李雪芳。

李雪芳有「雪艷親王」的雅號,她的演唱讓梁啟超深深着迷,梁啟超甚至將她與梅蘭芳並稱為「北梅南雪」。她在《仕林祭塔》的表演中獨創「祭塔腔」,這一腔調讓人聽上去跌宕有致、韻味悠長,這一表演在十里洋場的大上海引起了不小的轟動。

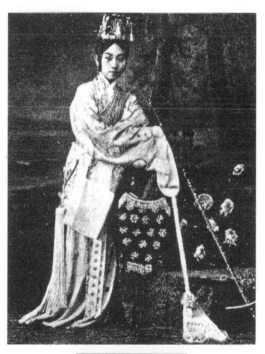

著名粵劇花旦李雪芳

「南國紅豆」的來由

1949年10月14日廣州解放，同年12月梁蔭堂、紫蘭女演出的《九件衣》被譽為「粵劇革命的第一炮」，其後靚少佳、郎筠玉演出了《白毛女》是第一個反映八路軍形象的粵劇，這標誌着粵劇發展邁上了一個新的台階。薛覺先、馬師曾、紅線女等著名藝人也陸續回到了廣州。

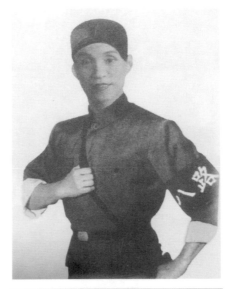

靚少佳在《白毛女》中扮演八路軍戰士大春

批判性地接受民族文化遺產，創造出地發展地方戲曲音樂，使祖國的文化藝術放出新的光彩
廣東粵劇團
周恩來
一九五六

周恩來為粵劇藝術題詞

1956年3月，紅線女和馬師曾來到北京演出《搜書院》，周恩來總理買了戲票到劇場看演出。演出結束後，周總理特意到後台來看望紅線女和馬師曾。後來，周總理在1956年5月17日關於崑曲《十五貫》的座談會上說：「崑曲是江南蘭花，粵劇是南國紅豆，都應該受到重視。」從此「南國紅豆」成為粵劇的美稱。

紅腔

　　出生於 1927 年的紅線女原名鄺健廉，她出生於一個戲曲世家，堂伯父是鄺新華，舅父是靚少佳，她十二歲便開始演戲。 1942 年，她隨馬師曾的「抗戰劇團」到廣西等地演出。 1944 年紅線女成為正印花旦，抗戰勝利後她在香港學京劇、聲樂，又吸收了電影的表演手法。

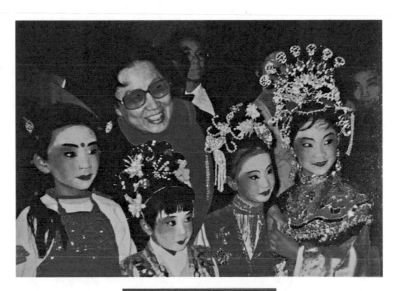

紅線女與粵劇小演員們在一起

　　1955 年回廣州後，她逐漸成為內地粵劇界最著名的藝術家，其唱腔有「龍頭鳳尾」之譽，形成獨樹一幟的「紅腔」。她演唱的《昭君出塞》成為家喻戶曉的名曲，她在《搜書院》《關漢卿》《李香君》《山鄉風雲》等劇中的藝術形象也讓觀眾念念不忘。

　　在演繹不同的人物或不同的感情時，紅線女都有不同的處理和創造，角色雖然都用同一板式，但是聽上去絕不會雷同。觀眾通過她的「紅腔」，就能感受到人物的個性和思想感情的變化。

1958 年毛澤東寫給紅線女的信

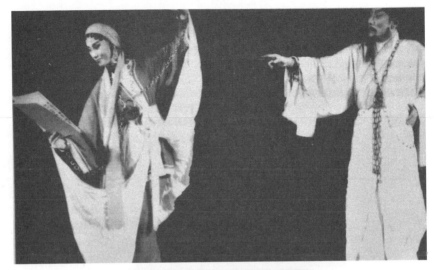

馬師曾與紅線女出演《搜書院》劇照

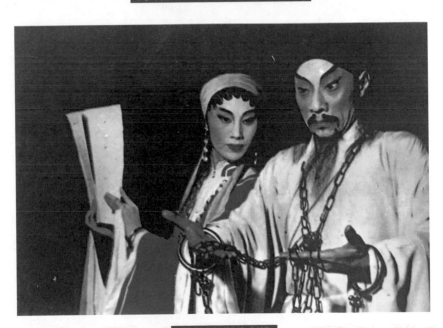

粵劇《關漢卿》劇照

一度成為「國樂」
的廣東音樂

廣東音樂是嶺南文化的「三大瑰寶」之一（另外兩大瑰寶分別是粵劇和嶺南畫派），在民國時期，它一度被稱為「國樂」，是一種流行於珠江三角洲平原上，用廣州方言進行演唱的民間音樂。

粵樂源流

　　粵樂的來源分別是中原古樂、崑曲、弋陽腔以及江南的小曲小調等，這些音樂融合在一起成為了粵樂。

　　中原古樂、牌子曲、小曲小調的粵化過程既有「八音班」等改編，也有明清文人和音樂愛好者的參與創作，形成了粵樂記譜和讀譜的方法，很多外省的名曲如《昭君怨》《漢宮秋月》都被移植進了廣東音樂。民國時期，粵人大膽地吸收西方音樂的技法，創作了《賽龍奪錦》等一批流傳於世的精品。《清稗類鈔》記載廣州有一個人叫阿均，因長有癩痢頭，人稱「癩鬼均」，他雖然在劇場做雜役，但也「善奏二弦，能隨意譜一曲」。由此可見，廣東地區的粵樂原創也十分活躍。

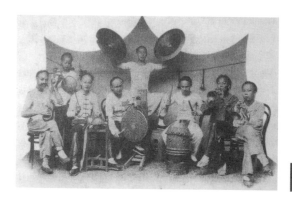

19 世紀 80 年代拍攝的
廣府戲台上的樂隊演奏

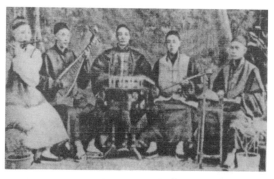

清末民初的粵樂樂隊

「冒頭」和「加花」

粵樂的旋律清新流暢、節奏輕巧明快、語句錯落有致，人們可以從中聽出嶺南的風韻情趣。粵樂這種清新明快的風格是由其音樂獨特的旋律法則所決定的。

「冒頭」與「加花」是粵樂演奏上最顯著的特點，也是樂器演奏時所遵循的法則，只是在演奏過程中因樂器的不同而有着不同的處理方式。

「冒頭」又叫「先鋒指」，是指在第一個音節之前，先行演奏一個或若干過渡音，類似於戲曲中的起板。

廣東音樂的「加花」不僅加得「勤」，而且加得「密」。「加花」是在一首小曲、小調的節拍中間增加音符，創作成粵樂作品。

「加花」也有規律可循，重拍和前半拍少「加花」，而弱拍和後半拍就多「加花」。例如《雁落平沙》經過「加花」，就成了粵樂中的名曲《得勝令》：

《雁落平沙》	5　　1　　6　　5	4　　5　　1　　2
《得勝令》	5·6 1 656i 5 65	4·6 532 1761 2
0　　4　　5　　1	2　 54　 32　 13	2·　3　 23　 27
065 4·6 532 1761	2·6 564 3532 1235	2·35 235 2327
6　　1　　52　 76	1　　25　　61　 2	0　　1　　2　　4
6 176 52 7265	1 35 2357 61 2	0 32 161 2 4561

《得勝令》中的「加花」

99

是「粵樂」還是「廣東音樂」？

　　一直以來，流行於廣府地區的音樂存在命名的爭論，到底應該叫「粵樂」還是「廣東音樂」呢？

　　這種融合了三種樂調，並流行於廣東地區的音樂原本的名字就是「粵樂」，而「廣東音樂」最初則是一些唱片公司推出的唱片品牌。1906年，美國唱片公司在推出的粵語唱片時貼上「廣東省城音」的標籤，英文名叫「Cantonese」。

　　後來上海的三家外國唱片公司在推出唱片時就延續了這一做法，使用「廣東」來註明地域特色，同時也是為了鎖定消費群體。再後來出現的「百代」和「歌林」唱片公司推出的唱片就直接標註成「廣東音樂」了。

　　由於唱片公司推出的這些優秀音樂作品深受世界各地人們，尤其是華人的歡迎，其傳播力也十分強大，所以大家還是接受了「廣東音樂」這個名稱。

民國時期歌林唱片公司推出的唱片《拜月》標註為「廣東音樂」

　　廣東音樂在形成初期，由於何博眾和嚴老烈分別擅長演奏琵琶和揚琴，所以這兩種樂器就處於重要的地位。20 世紀 20 年代，樂器組合花樣百出，逐漸形成了五種形式：

　　一是「吹打」，以嗩吶為主奏，配以鑼鼓、弦索，形成吹打樂組合，主要用於節慶和喜哀儀式。

　　二是「硬弓」，這是粵劇和粵曲以「舞台官話」演唱時期的樂隊建制形式，以二弦、竹提琴和三弦組成的，叫「三架頭」，如果配上月琴、喉管（或橫簫）就叫「五架頭」。

　　三是「軟弓」，由粵胡、揚琴、琵琶（或秦琴）為「三架頭」。粵胡是由呂文成將二胡的絲弦改為鋼線創製出來的，又稱為高胡，後來逐漸成為粵劇和粵曲的「頭架」。

　　四是以椰胡、洞簫、琵琶（或箏、秦琴）為主，適合演奏《禪院鐘聲》這類音色柔和甜美、帶有幽怨哀傷情調的曲子。

　　五是西洋樂器組合。清末民初，大量西洋樂器通過廣州口岸傳入中國，民國初期藝人司徒夢岩率先將小提琴引入廣東音樂的演奏，逐漸形成以小提琴、薩克斯、電吉他、木琴為主的樂器組合。

廣東音樂五架頭演奏

沙灣何氏與《賽龍奪錦》

番禺區的沙灣鎮是廣東音樂發展和形成的重要區域，湧現了一批對廣東音樂發展十分重要的人物，其中何博眾因指法靈活被譽為「十指琵琶」。

同治年間（1862—1874），一名來自江西的「琵琶王」找他一較高下，與他賽奏一曲《封相》。「琵琶王」彈奏的曲調音色明麗清婉，但當何博眾演奏一段《大開門》時，眾人只見他十個指頭游龍轉鳳，曲調如急雨疾風、瀑布飛濺。這一技法令對方心悅誠服。

何博眾的孫子何柳堂自幼受到家庭的熏陶，他與何與年、何少霞被人們稱為「何氏三傑」。從 20 世紀 20 年代中開始，何柳堂在香港「琳琅幻境」音樂部與丘鶴儔、呂文成等人潛心開展音樂創作，在祖父何博眾的遺稿《群舟攘渡》的基礎上重新譜曲修編，並命名為《賽龍奪錦》，使之成為廣東音樂的代表作。

番禺區沙灣鎮的三稔廳是廣東音樂行家們聚會的場所

一代宗師呂文成

被譽為「二胡王」的　代宗師呂文成

　　呂文成在青年時代就被稱為「二胡王」，在當時，就與尹自重、何大傻、何浪平被稱為廣東音樂的「四大天王」。他創作的粵樂曲子超過二百首，其中《平湖秋月》《銀河會》《步步高》《沉醉東風》等都是膾炙人口、經久不衰的名曲。

　　20世紀30年代，呂文成把二胡的絲弦換為鋼弦，並採用了兩腿相夾琴筒的演奏方法，成功地創製出「高胡」，讓其成為了廣東音樂中最具代表性的樂器。民國時期以他為主創作的廣東音樂作品風靡全國，甚至是全球的華人圈，人家都以播放廣東音樂為時尚，還一度被時人稱為「國樂」。

嶺南人與「新音樂」

清末民初是中國社會劇烈變化的時期，各種思潮、學派在中華大地上碰撞，不時迸發出耀眼的光芒，終在這片古老的土地上燃成燎原之勢。最早接受歐風美雨薰陶的嶺南人，將西方專業音樂引入中國，並進行了改良和創新，創作成大眾喜愛的新音樂。

中國專業音樂教育的奠基人 —— 蕭友梅

1898 年 4 月，時敏學堂創立。在開辦的第二年，就吸引了一位來自香山縣（今中山市）的十四歲少年蕭友梅。

蕭友梅長大後曾留學日本和德國學習音樂。回國後，他決心要開創中國的專業音樂教育事業，他與趙元任等發起成立樂友社。

1922 年，北大將所屬音樂研究會改組為音樂傳習所，成立了我國第一支基本由中國人組成的小型管弦樂隊，由蕭友梅擔任指揮，這支只有十七人的小樂隊第一次

蕭友梅像

讓北京市民欣賞到了由中國樂師演奏、指揮的西方音樂。

1927 年 10 月 1 日，蕭友梅創辦國立音樂院的計劃得到蔡元培的支持，國民政府在上海創辦中國第一所專業高等音樂學府 —— 國立音樂院。1929 年，學校更名為國立音樂專科學校，蕭友梅任校長。之後，他盡力推進中國現代專業音樂教育，使學校成為具有國際水準的中國最高音樂學府。

蕭友梅在全心投入音樂教育事業的同時，還創作了《五四紀念愛國歌》《國恥》等作品，編寫了《普通樂學》《風琴教科書》《鋼琴教科書》和《中國歷代音樂沿革概略》等教材和學術論著。

這位嶺南人成為了中國現代專業音樂教育的開拓者與奠基者。

1933 年，國立音樂專科學校音樂文藝社全體幹事合影（前排左三為蕭友梅）

冼星海與《黃河大合唱》

冼星海這個名字是他媽媽黃蘇英起的，當時他的父親剛剛因為海難去世。1905 年 6 月 13 日的夜晚他出生在一條小木船上，天空繁星點點，周圍大海茫茫，黃蘇英就給這個苦孩子起了一個名字 —— 星海。

冼星海六歲時就隨母親去新加坡，入讀新加坡養正學校，並開始接觸樂器和音樂訓練。1918 年，年僅十三歲的小星海回到廣州，在嶺南大學開始了六年的半工半讀求學生涯，為了讀書、生存，他做過打字員、臨時教員、音樂輔導，還擔任過當時的嶺南大學銀樂隊的教授。

冼星海像

嶺南大學銀樂隊

1929 年，一位朋友向他介紹了在巴黎的小提琴教師帕尼‧奧別多菲爾，他決定要向這位小提琴教師拜師。於是，他四處借錢買到了開往巴黎的船票。

　　在第二年春天，他終於輾轉來到巴黎，但此時他身上只剩下五十法郎。當奧別多菲爾得知這個青年的故事後，就免收他的學費；一位善良的美國老婦還每月資助他一百法郎，不定期地贈送他一些音樂會的門票及專業書籍。經過四年的苦學，冼星海考入了巴黎音樂學院高級作曲班。

　　1935 年，冼星海回到了祖國。他順應浩浩蕩蕩的時代潮流，創作了《我們要抵抗》《救國進行曲》《救國軍歌》《黃河之戀》等作品，喚醒大眾的抗爭意識。1938 年 9 月，冼星海擔任延安魯迅藝術學院音樂系主任一職，負責音樂理論和作曲的主要課程，還教授音樂史及指揮。

《星海在窰洞中寫作》
（馬達木刻，黃勇攝）

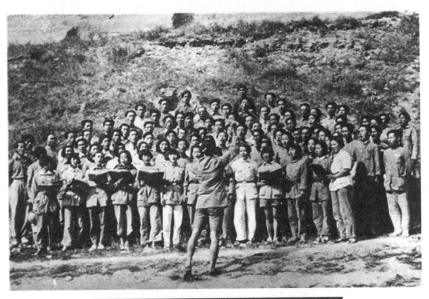

冼星海指揮魯迅藝術學院的同學演唱《黃河大合唱》

　　1939 年延安軍民的除夕聯歡會上，詩人光未然朗誦了他創作的《黃河吟》，這首慷慨激昂的戰鬥詩篇使冼星海非常興奮。初春 3 月，在延安一座簡陋的土窰裡，冼星海抱病連續寫作六天，在 3 月 31 日完成《黃河大合唱》的譜曲，譜下時代的最強音符。

　　在 5 月 11 日舉行的慶祝學院成立周年晚會上，冼星海穿着灰布軍裝和草鞋、打着綁腿指揮學院的學生們演唱《黃河大合唱》，熱情地謳歌了中華兒女不屈不撓、保衛祖國的必勝信念。毛澤東和其他首長聽了後連聲叫好。這首激情萬丈的時代強音激勵着千千萬萬的中華兒女投身抗日救國的戰場，許多人就是唱着「風在吼，馬在叫」這句歌詞走向前線。

將每個音符都獻給祖國的馬思聰

　　出生在汕尾市海豐縣的馬思聰自小就喜歡家鄉的潮劇、白字戲，長大後逐漸熱愛上了音樂。1923 年十一歲的馬思聰跟大哥前往法國，先後求學於南錫音樂學院、巴黎音樂學院。1932 年他回國後就擔任中國第一所現代「私立音樂學院」的院長，年僅二十歲的他主要在廣州、香港、上海、南京、北平等地巡迴演出，還在廣州音樂院、中央大學教育學院音樂系任教。

　　日本發動侵略戰爭後，東北三省的學生唱着「我的家在東北松花江上」流亡關內。馬思聰從北方回到廣州後，一首綏遠民歌始終在腦海縈繞，他根據這個調子寫下了代表作——《思鄉曲》，無數因為日軍侵華而流離失所的難民就是哼着這首曲子渡過難忘的漫長歲月，也撥動了無數為抗日救亡而奮戰的中華兒女的心弦，成為中國現代民族音樂的經典之作。

1925 年馬思聰（右）在巴黎郊外

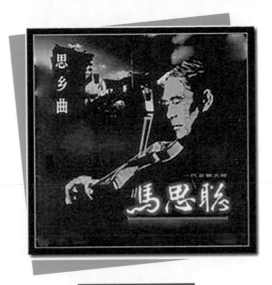

馬思聰《思鄉曲》專輯

1945 年，毛澤東接見了馬思聰，並提出要多做一些音樂普及的工作。馬思聰便用陝北眉戶的民歌曲調創作了《祖國大合唱》，象徵着光明從延安來。

就在中國人民解放軍即將取得全國勝利前夕，馬思聰很多美國朋友動員他去美國任教，但都被他堅決拒絕，他對即將誕生的新中國充滿希望，寫下了《春天大合唱》。

1949 年 10 月 1 日他參加了中華人民共和國成立大典。這一年他創作了《歡喜組曲》。

37 歲的馬思聰被任命為中央音樂學院院長。他立即以滿腔的熱情投入到新中國的音樂人才培養事業中，先後發現和培養了林耀基、盛中國、傅聰、劉詩昆等一批傑出的學生，還在 1950 年跟郭沫若合作，創作了《中國少年先鋒隊隊歌》，激勵着數以億計的青少年茁壯成長。

當代流行音樂發源地

　　廣東是中國流行音樂的發源地，同根同源的粵港文化、改革開放的徐徐春風，為廣東的音樂人以及後來者扛起中國流行音樂的大旗，提供了歷史性的機遇和舞台。當代的中國流行音樂挾着南中國海的氣韻，在中國大地掀起一浪接着一浪的流行音樂大潮，深刻地影響了中國社會的方方面面，與波瀾壯闊的改革開放偉業緊緊相連。

流行音樂的萌芽

　　1957 年 4 月，第一屆「中國出口商品交易會」在廣州舉辦。為了迎接世界各國的商團和友人，東方賓館在 1961 年建成後，便成為接待商團和外國友人的重要場所，人們在這裡除了談生意、做買賣，還進行思想和文化的交流和溝通，其中就有對港澳流行音樂審慎而好奇的目光。

　　在 1950 年以前，受南下藝術家和知識分子的影響，香港流行龔秋霞、周璇、姚莉等來自上海歌手演唱的國語歌曲。1950 年開始，歐美流行音樂逐漸成為時尚。英國披頭四樂隊（The Beatles）影響了 60 年代世界各地的音樂人，很多香港年輕人自組樂隊演唱英文歌曲，佼佼者有泰迪羅賓與花花公子樂隊、許冠傑與蓮花樂隊、陳任與 Menace、鬆散者（溫拿樂隊前身）等。但泰迪羅賓和花花公子樂隊的歌曲，算不上真正意義的「粵語歌」，雖然旋律開始發生變化，但在歌詞方面卻一直進步不大。1970 年後則是來自台灣的甄妮、鄧麗君、鳳飛飛等歌手雄霸香港樂壇。後隨着香港娛樂業發展，特別是電視劇的風靡，香港流行樂迎來重要轉折。1974 年 TVB 電視劇《啼笑因緣》同名主題曲由葉紹德填詞、顧嘉輝作曲，在坊間大熱。

　　1978 年，中國流行音樂也在開放、創新和包容的廣州萌芽。政府也批准了東方賓館可以舉辦以演唱流行音樂為主的音樂餐廳，這是新中國第一個流行音樂餐廳，標誌着以前只能在民間悄悄傳唱的港台流行音樂走上了正式的舞台。東方賓館的音樂餐廳也因此被人們視為中國文化娛樂市場重新興起的標誌。

泰迪羅賓《這是愛》專輯封面

許冠傑《鬼馬雙星》專輯封面

20 世紀 80 年代的東方賓館音樂廳

到了 20 世紀 80 年代，華僑大廈、友誼劇院等地都設有音樂餐廳和茶座，很多廣東歌手也是從音樂茶座走向舞台的。這一時期出現了一批「翻唱歌星」：如「廣州鄭少秋」陳浩光、「廣州羅文」李華勇、「廣州蘇芮」張燕妮、「廣州鄧麗君」劉欣如、「廣州梅艷芳」湯莉等。

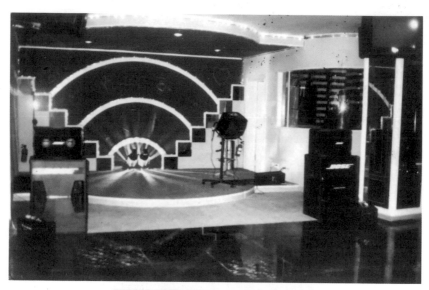

20 世紀 90 年代初期廣州的卡拉 OK 歌廳
（迪士普音響博物館提供）

從音樂茶座開始，舞廳、演藝吧、夜總會、酒吧、卡拉 OK 等娛樂業從香港影響到廣州，再從廣州流行到內地，使廣州一直處於中國流行音樂以及現代娛樂業的領導地位，極大地豐富了人民群眾的精神文化生活。

「紫羅蘭」與「新空氣」

　　1977年，不到二十歲的廣州仔畢曉世組建了中國內地第一支流行樂隊 —— 紫羅蘭輕音樂隊，樂隊的成員還有韓乘光、余其鏗等人。

　　紫羅蘭輕音樂隊組建初期器材十分簡陋，在吉他前裝一個麥克風就當電聲吉他，沒有鋼琴就找了一台鋼片琴代替，到軍樂團找到幾個舊鼓重新換了鼓面當爵士鼓，低音吉他也是改裝的。儘管紫羅蘭輕音樂隊只推出了《藍色的愛情》和《送你一枝玫瑰花》兩首作品，卻翻開了中國流行音樂的第一頁。

　　與此同時，吳國材和蔡衍芬創作的《星湖蕩舟》則開啟了粵語歌曲流行的新潮流。

1984 年組建的廣東省輕音樂團由畢曉世任指揮，解承強任編曲兼指揮，張全復彈貝斯，誰也想不到三年後這「三劍客」會在中國流行樂壇掀起一股強勁的「嶺南風」。

　　張全復認為他們的使命就是要吹起樂壇的新空氣，傳播新音樂，於是就將樂隊取名為「新空氣」組合。在接下來的幾年裡，「新空氣」組合憑藉「腳下沒有路，我們走出來」的勇氣和執着，把流行音樂從一種情感的宣泄昇華到了對中國民族風的新闡釋、新創作。

　　劉志文作詞、解承強作曲、程琳演唱的《尋覓 —— 信天游》在 1987 年春節聯歡晚會的演唱獲得空前成功，打破了十年來港台原創歌曲一統天下的局面，隨後《世界只有一個地球》《一個真實的故事》《是否明白》《千百年的故事》《祈求》《父親》《鞭韃》《山溝溝》等廣東原創流行歌曲，完美地詮釋了「新空氣」組合「走自己的路，唱自己的歌」的誓言。

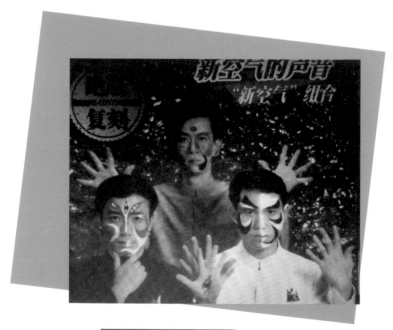

《新空氣的聲音》專輯封面

中國音像行業的「頭啖湯」

1979 年 1 月 3 日，中國流行音樂的「航空母艦」——太平洋影音公司正式啟航。

李谷一、胡松華、蔣大為、沈小岑、殷秀梅、王潔實、謝莉斯等一批著名歌星的「立體聲」從廣州太平洋影音公司源源不斷地流入千家萬戶。

喝了中國音像製品行業「頭啖湯」的太平洋影音公司到了 1983 年已盈利一千二百多萬元，擁有了一萬多平方米的綜合影音大樓、兩個具有國際先進水平的錄音棚、一條全國最大的錄音帶灌音複製生產線，旗下的「雲雀」也成為響亮的音像品牌。

其後，廣州的「新時代」「白天鵝」「廣東音像」「廣州音像」、佛山的「南海明珠」、珠海的「華聲」等一批唱片公司也紛紛成立，推動了廣東音像製品行業的發展。

太平洋影音公司生產的錄音帶和 CD

從「扒帶」到「被扒帶」

　　廣東流行音樂一開始都是模仿港台歌曲，司徒抗、丁家琳、劉超等第一批廣東流行音樂詞曲作者蹣跚學步，這在行內叫做「扒帶」。

　　1982 年，中山大學中文系畢業的陳小奇被分配到了中國唱片集團（以下簡稱「中唱」）廣州分公司負責戲曲工作。 1983 年底，中唱廣州分公司引進大量英文、日文歌曲要進行「扒帶」重製，中文功底突出的陳小奇被安排填詞，他根據西班牙民歌《愛的羅曼史》創作了他的處女作 ——《我的吉他》：

你是我池塘邊一隻醜小鴨，
你是我月光下一片竹籬笆，
你是我小時候夢想和童話，
噢，你是我的吉他。
你是我夏夜中一顆星星，
你是我黎明中一片朝霞，
你是我初戀時一句句悄悄話，
噢，你是我的吉他。
你是我沙漠中一串駝鈴，
你是我霧海中一座燈塔，
你是我需要的一聲聲回答，
噢，你是我的吉他。
噢，吉他，
你是我需要的一聲聲回答，
噢，我親愛的吉他！

當中央電視台決定採用《我的吉他》作為紀錄片《她把歌聲留在中國》插曲的時候，陳小奇的歌曲創作靈感被全部調動起來，從此一發不可收拾。短短兩年時間他創作了一百三十多首歌，香港著名填詞人盧國沾說，內地能寫出如此好的作品就不必翻唱港台歌曲了。

　　1989 年，中央電視台《大地情語》製作組邀請李海鷹配曲，他只用了半個小時就譜好曲子，取名《彎彎的月亮》。李海鷹找到音域寬廣而又剛柔並濟的劉歡來演唱，劉歡將《彎彎的月亮》的高、中、低音處理得順暢流利，讓人耳目一新。這首歌迅速紅遍內地，後來還被香港歌手呂方「反扒」了回去。

陳小奇作品《流行經典》CD 封面

20 世紀 90 年代末是廣東原創流行音樂「反扒」的高潮。許健強在 1988 年創作的《願你把心留》被香港歌手黃凱芹買斷海外版權後包裝成粵語版《晚秋》；1993 年又被廣東音樂人陳珞製作成普通話版《晚秋》。隨後香港歌手更喜歡演唱大陸原創流行音樂，如劉德華的《如果天有情》、黎明的《請你留在我身邊》、彭羚的《吻我》、葉倩文的《我的愛對你說》等。

　　為了保持廣東原創流行音樂的活力，廣東舉辦了以「唱自己的歌，宣傳自己的歌手」為主題的《音樂衝擊波》節目，四十八首原創流行音樂讓歌手們充滿底氣地演唱「自己的歌」，由此演變而來的「嶺南新歌榜」成為廣東原創流行音樂的重要標桿。

嶺南新歌榜錄音帶

甜歌神話

1989 年夏末，擅長甜歌創作的吳頌今離開南昌借調到中唱廣州公司，但當他向太平洋影音公司推薦一個叫做楊崗麗的歌手時卻被無情拒絕。一直到 1990 年的夏末，新時代終於簽約楊崗麗，並決定投入五十萬元包裝這個來自江西的甜妹子。吳頌今和韓乘光一直有一個夢想，就是希望用自己的原創甜歌改變港台甜歌一統天下的局面。

著名歌星楊鈺瑩

吳頌今與楊鈺瑩

1990 年 12 月由吳頌今作詞、韓乘光作曲，楊崗麗的第一張專輯《為愛祝福》在珠海拱北賓館舉行首發儀式。楊崗麗從此正式使用「楊鈺瑩」這個藝名，《風含情水含笑》《茶山情歌》這些用甜甜的歌聲唱出來的歌曲一時風光無限，也因此創造了「嶺南甜歌」的神話。

123

　　1988 年，湧入廣東的外來工超過八百萬人，這些外來務工人員的故事雖然平凡，卻帶有鮮明的時代烙印。廣州電視台於 1991 年製作了十集電視連續劇《外來妹》，播出前卻苦於找不到合適的主題曲。

　　導演成浩聽說陳小奇、李海鷹曾為一部音樂故事片寫過一首插曲，後來卻因劇本修改沒被採用。成浩聽完這首歌後感覺與《外來妹》的劇情非常契合，於是成浩就用了這首歌作為《外來妹》的主題曲。而這首歌的演唱者楊鈺瑩也經歷過這段焦心的歲月，從一個平凡的女孩成為著名歌星，她用自己的經歷演繹了這首《我不想說》。

為了美好生活而拚搏的外來工們

李春波專輯《小芳》

當來自遼寧瀋陽的李春波還是一名普通的吉他手時，在一次聚會上認識了有一雙大大的眼睛，辮子又粗又長的姑娘「小芳」，李春波的吉他唱彈打動了情竇初開的「小芳」，後來「小芳」還成為他的妻子。1993年4月，他在廣州友誼沙龍發佈了《小芳》，這首傷感而溫情的歌如閃電般擊中了每一個身處都市的外鄉人的心扉。

李廣平是韶關人，1988年開始為流行音樂填詞。1993年陳小奇調任太平洋影音公司總編輯、副總經理後把他挖來負責企劃部。此時的李廣平一邊思念遠在粵北的親人，一邊聽着各種愛情故事。

他創作的《你在他鄉還好嗎》從另一個視角述說一個男人對遠方戀人的牽掛、擔心，這首歌也深深打動了從四川綿竹到廣州打拚的光頭李進。李進將自己的情感融入到歌曲裡，將這首《你在他鄉還好嗎》演繹得淋漓盡致。

香港樂壇的黃金時代

　　二十世紀七八十年代是香港樂壇誕生好歌最多的年代，堪稱香港流行樂的黃金時代。從 70 年代的許冠傑開始，粵語流行曲真正在香港站穩了腳跟。影視和節目主題曲等開始以粵語歌為主。香港樂壇的繁榮，使得一大批粵語歌手嶄露頭角，人才輩出。演歌派如關正傑、徐小鳳，唱作型如林子祥、陳百強，以至張國榮、譚詠麟、梅艷芳、黃家駒都同時大放異彩，成為時代經典。

梅艷芳 *With* 專輯封面

李克勤 *Smart I.D.* 專輯封面

1990 年代，張學友、劉德華、黎明和郭富城被香港傳媒封為「四大天王」，成為一個時代的流行烙印。進入 2000 年代，大批新晉實力歌手湧現，古巨基、陳奕迅、李克勤、陳慧琳、容祖兒、謝霆鋒、楊千嬅等人成為具代表性的歌手。

除了歌手，幕後音樂人才湧現，黎彼得、黃霑、顧嘉輝、鄭國江、林振強、陳少琪等填詞和作曲人，保證了香港流行樂的音樂質量，也提升了香港樂壇的整體水平。

張學友 *Smile* 專輯封面

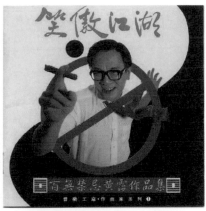
黃霑作品集《笑傲江湖》封面

Beyong《大地》專輯封面

香港流行樂的重要傳播媒介

電影、廣播、電視等媒體影響了流行音樂的傳播發展,香港也毫不例外。

1950 年代初,在香港成立的大長城唱片公司錄製了一批時代曲作品,如《歎十聲》《東山一把青》《小喇叭》等。1952 年,百代唱片公司成為香港時代曲的重要製作公司。1956 年,飛利浦唱片公司填補了大長城公司的位置,在以這三家為首的唱片公司的推動下,由上海遷到香港的時代曲在 1950 年代迅速成為香港流行音樂的主體。

百代唱片的宣傳資料

70 年代華星唱片是香港流行樂壇如雷貫耳的一家老字號，依靠香港無線電視台的資源雲集眾多實力歌手。90 年代的寶麗金（後被環球唱片收購）、華納、新藝寶等唱片公司佔據了香港流行樂市場。

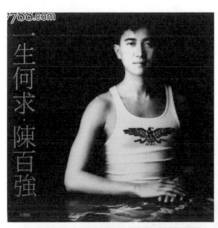

華納唱片出品的陳百強《一生何求》

華星唱片出品的張國榮《風繼續吹》

網絡歌手與發燒唱片

　　20 世紀的最後幾年，與廣東流行音樂的沉寂恰好相反的是互聯網的蓬勃興起。陳小奇和李廣平緊貼潮流，於 2000 年 5 月，在廣州創辦南方第一個純音樂網站 —— 中華好歌網，通過網絡傳播廣東流行音樂，銷售音像製品、書籍、音響器材以及推介新人等，滿足了市場對流行音樂的需求。

　　2004 年廣東飛樂唱片公司推出楊臣剛演唱的《老鼠愛大米》，讓廣東再一次成為流行音樂載體創新的前沿，尤其是智能手機的出現，徹底打破音樂傳播的地域界限，讓音樂的傳播速度更加迅速，歌手與聽眾更加接近。廣東開放、包容、務實的環境讓近 90% 的網絡歌手都選擇在廣東發展，廣東成為網絡歌手的大本營。

楊臣剛《老鼠愛大米》專輯

《雨林音樂 20 周年紀念專輯》封面

雨果公司的《廣陵琴韻》專輯

跟網絡歌曲趨向全民娛樂的方向不同，珠江三角洲一些收入較高的家庭開始追求播放時聲音具有強烈「真實感」和「現場感」的高保真音樂，俗稱「發燒音樂」。

　　1955 年出生於新加坡的易有伍沒有想到自己會成為「發燒唱片」的「大佬」。1977 年移居香港後，他在香港音樂統籌社工作，最大的愛好就是按照自己的想法來錄音。

　　在 1982 年前後，他錄製了第一張開盤帶。1985 年從聖三一音樂學院取得大提琴演奏文憑後繼續自己的夢想 —— 做開盤帶，一個人錄音、整理文字、翻譯、銷售、送貨……1986 年他決定創辦雨果製作有限公司，並在香港註冊公司，當年製作的《廣陵琴韻》讓他一舉成名，隨後他找到自己的主攻方向 —— 中國民族民間音樂。

易有伍（右一）正在錄音棚錄製

1998 年開始，「雨果唱片」先後錄製了一大批瀕臨消亡的民樂，其中包括龍舟歌、南音和粵謳這些受眾很小的廣東粵調說唱，他錄製的《南音精選》，將南音的婉轉哀傷展現得淋漓盡致。這些工作已經成為了一種情懷和責任，為中國民族音樂的傳承作出了重要貢獻。

　　到了 2000 年，一些代理「雨果」唱片的代理商看到了發燒唱片的市場前景，開始嘗試製作「發燒唱片」，其中「雨林唱片」的「八隻眼」和「青燕子」系列憑藉老歌新唱、真樂器演奏的優勢在市場上悄然走紅；接着柏菲公司推出的《琵曲蔓地》和李爍系列也迅速贏得良好口碑，儘管每張唱片售價最低也要七十元，但還是有很多「擁躉」。

　　陳珞、許健強、劉志文等著名音樂人都紛紛投身發燒唱片製作，一批精製的發燒唱片熱銷全國，吸引了魏松、戴玉強等著名歌唱家相繼到廣東錄製和推出發燒唱片。

　　對市場有敏銳嗅覺、善於創新的廣東音樂人很快就總結了 20 世紀 90 年代初期翻唱港台流行歌曲的經驗，再次集中精力開發原創新歌和推介歌手，但已經沒有了當年的豪氣，變成在一張唱片中混搭翻唱經典歌曲和少數原創歌曲，風險算是得到控制，但也限制了廣東原創音樂的想像力和爆發力。

責任編輯	許琼英	
書籍設計	彭若東	
排　　版	周　榮	
印　　務	馮政光	

書　　名	圖解嶺南戲曲與音樂
叢 書 名	圖解嶺南文化
主　　編	傅　華
副 主 編	王桂科
作　　者	黃　勇
出　　版	香港中和出版有限公司 Hong Kong Open Page Publishing Co., Ltd. 香港北角英皇道 499 號北角工業大廈 18 樓 http://www.hkopenpage.com http://www.facebook.com/hkopenpage http://weibo.com/hkopenpage Email: info@hkopenpage.com
香港發行	香港聯合書刊物流有限公司 香港新界荃灣德士古道 220–248 號荃灣工業中心 16 樓
印　　刷	陽光 (彩美) 印刷有限公司 香港柴灣祥利街 7 號萬峯工業大廈 11 樓 B15 室
版　　次	2022 年 9 月香港第 1 版第 1 次印刷
規　　格	32 開 (148mm×210mm) 144 面
國際書號	ISBN 978-988-8812-41-7 © 2021 Hong Kong Open Page Publishing Co., Ltd. Published in Hong Kong

本書由廣東人民出版社有限公司授權本公司在中國內地以外地區出版發行。